one week lesson for walking bass

U0085869

BASS MAGAZINE [BASS . MAGAZINE]

用一週完全學會！
Walking Bass
超入門

CD附

河辺 真 著
makoto kawabe

科冠廷 翻譯

RittorMusic

contents

用一週完全學會！
Walking Bass
超入門

本書的閱讀方式 · · · · · · · · · · 4　序言 · · · · · · · · · · · · · · · 5

·Walking Bass的基礎知識·

其一　4 Beat Bass所扮演的角色是？ · · · · · 6　　其三　和弦組成音的重要性 · · · · · · · · 8

其二　Swing的基本／節奏的概要 · · · · · 7　　其四　鋸齒法則 · · · · · · · · · · · · · · 9

第一天　使用根音與八度根音吧！ · 10

1-1　首先來彈奏根音吧！ · · · · · · · · 12　　1-2　活用八度根音吧！ · · · · · · · · · 14

EX-1　彈奏包含開放弦的根音 · · · · · · 16　　EX-4　包含開放弦的八度根音活用法 · · · 19

EX-2　頻繁的和弦轉換 · · · · · · · · · 17　　EX-5　NG例：重心不穩的Bass Line · · · 20

EX-3　改變八度根音的發聲時點 · · · · · 18　　EX-6　NG例：搶拍 · · · · · · · · · · 21

第二天　使用和弦第5音(=5th五度音)吧！ · · · · · · · · · · · · · · · · 22

2-1　用用看和弦第5音(=5th五度音)的位置吧！ 24　　2-2　也用用看低一個八度的和弦
　　　　　　　　　　　　　　　　　　　　　　　　　　第5音(=5th五度音)吧！ · · · · 26

EX-1　也使用在開放弦上的和弦
　　　第5音(=5th五度音)吧！ · · · · · · 28　　EX-4　用和弦第5音(=5th五度音)去連接八度根音 · 31

EX-2　改變使用和弦第5音(=5th五度音)的時機 · 29　　EX-5　和弦第5音(=5th五度音)是下個和弦的根音 · 32

EX-3　將和弦第5音(=5th五度音)當作跳板來使用 · 30　　EX-6　NG例：音長和強弱彈得亂七八糟 · · · · · · 33

第三天　來複習根音與和弦第5音(=5th五度音)吧！ · · · · · · · · · · · · · 34

3-1　大範圍地使用指板吧！ · · · · · · · 36　　3-2　利用不同的節奏手法來修飾根音＆
　　　　　　　　　　　　　　　　　　　　　　　　　　和弦第5音(=5th五度音) · · · · · 38

EX-1　巧妙地降低音域 · · · · · · · · · 40　　EX-5　利用和弦減五音(♭5th)的和弦趨近 · · 44

EX-2　鋸齒型的Bass Line · · · · · · · 41　　EX-6　利用減和弦(dim)的和弦趨近 · · · 45

EX-3　將三連音編入其中 · · · · · · · · 42　　EX-7　利用增和弦(aug)的和弦趨近 · · · · 46

EX-4　當和弦第5音(五度音)為下個和弦的根音時 43

第四天　在大三和弦 (Major Chord) 中使用和弦大三音(△3rd)吧！ · · · 60

4-1　用用看和弦大三音(△3rd)吧！　其一 · · 62　　4-2　用用看和弦大三音(△3rd)吧！　其二 · · 64

EX-1　經過和弦大三音的上行Bass Line · · 66　　EX-4　利用把位移動來添增韻味 · · · · · 69

EX-2　經過和弦大三音的下行Bass Line · · 67　　EX-5　在增和弦中使用和弦大三音 · · · · 70

EX-3　猶如包抄般夾擊下個和弦根音的Bass Line · 68　　EX-6　NG例：不好的和弦轉換 · · · · · · 71

第五天 在小三和弦 (Major Chord) 中使用和弦小三音(m3rd)吧！ ········· 72

5-1 用用看和弦小三音 (m3rd) 吧！ 其一 ··74

EX-1 經過和弦小三音的上行Bass Line ······· 78
EX-2 經過和弦小三音的下行Bass Line ······· 79
EX-3 猶如過門般的表現手法 ············· 80

5-2 用用看和弦小三音 (m3rd) 吧！ 其二 ···76

EX-4 連續出現同個和弦時的表現手法 ······· 81
EX-5 在減和弦(Xdim Chord)中彈奏和弦小三音 ·82
EX-6 NG例：搞錯和弦大三音與和弦小三音 ····· 83

第六天 彈奏混合和弦大三音與和弦小三音的Bass Line吧！ ············· 84

6-1 目的地為大三和弦的二五和弦進行 ····· 86

EX-1 將以大三和弦與小三和弦為目的地
 的二五和弦進行確實分辨 ········· 90
EX-2 生動的上行＆下行型 ············· 91
EX-3 重視V7的Bass Line ··· 92

6-2 目的地為小三和弦的二五和弦進行 ···· 88

EX-4 將大三和弦變成小三和弦 ········· 93
EX-5 sus4的出現模式 ··············· 94
EX-6 第四拍的緊急避難 ············· 95

第七天 用用看和弦第七音(7th)與和弦音以外的音吧！ ············· 108

7-1 熟練和弦大七音 (△7th) 吧！ ··· 110
7-2 熟練和弦小七音 (m7th) 吧！ ··· 112

EX-1 使用和弦音的下行Bass Line ········· 118
EX-2 使用和弦大七音(△7th)的主旋律樂句 ··· 119
EX-3 遇轉位和弦(Inversion Chord)
 時要彈括弧內的音 ··········· 120

7-3 使用延伸音(Tension)吧！ ··· 114
7-4 使用半音趨近(Chromatic Approach)
 手法吧！ ············· 116

EX-4 使用幽靈音(Ghost Note) ········· 121
EX-5 NG例：和弦組成音選擇錯誤 ······· 122
EX-6 NG例：過度使用半音階 ········· 123

・小小實踐・

用根音與和弦第5音(五度音)來製作Bass Line吧！ 48
級數標記以及常見和弦進行 ········· 52
記住爵士藍調的和弦進行吧！ ········· 55

製作加了和弦第三音(3rd)的Bass Line吧！ ·96
E♭調的爵士藍調(Jazz Blues) ········· 100
用B♭調的循環和弦來彈奏快速
的咆勃爵士樂（Bebop） ············· 104

・用爵士經典曲來總複習！・

Softly, as in a Morning Sunrise ············· 124
Some Day My Prince Will Come ············· 131

・知道賺到專欄・

學會3格4指的運指方式吧！ ········· 47
用2 Beat(2拍1音)來提升節奏維持力！ 138
電貝斯的調(Tone)重點 ········· 139
再次確認異弦同音與八度音的相對位置 ····· 140

用Do Re Mi ～ 來記住指板上的音 ····· 141
大調與小調 ············· 142
在和弦構成音、延伸音之後要學的東西 ···· 142

後記 ············· 143

本書的閱讀方式～ 用三個階段來解說每一天的課題～

◉ 第X天的主題

本書由七天不同的課題所構成。在各個不同課題的開頭中，會介紹讀者在本課題要學習的基礎知識（參見左圖）。之後的相關練習譜例也皆是以此為出發點所設計的，請先確實地抓到此處的重點吧！

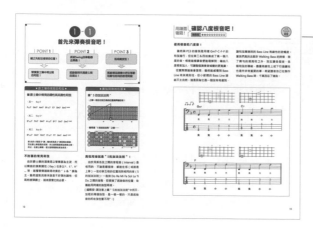

◉ 應用篇

在此處會介紹，如何應用並實踐基礎知識的相關想法。同時也用插圖或圖表等，簡單明瞭地解說一些與基礎知識相關的補充和理論。而右邊的譜面正是以這些要素為出發點，設計出來的 Bass Line。譜面上還有彈奏把位的圖表，能讓讀者從視覺上確認音的排列與位置等資訊。

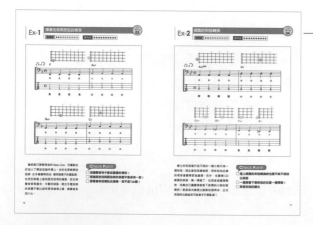

◉ 實踐練習

在各個課題中，應用介紹到的基礎知識來編寫的練習譜例有 6～7 個，雖都以相同的基礎知識為基底，但讀者能練習到各式各樣不同的變化衍生。另外，也編寫了 NG 譜例，來說明誤用此基礎知識時的常見錯誤，請讀者除了譜例之外，也好好地參考 CD，來確認正確使用此基礎知識的方法吧！

◉ 關於附錄CD

附錄CD裡頭，收錄了所有刊載在本書譜面的示範演奏。音檔內容的播放順序為：前四小節是示範演奏，之後的四小節則為卡拉伴奏。讀者可以聽著背景伴奏來練習。另外，在「小小實踐！」以及「用爵士經典曲來總複習！」這兩個章節中的示範演奏和卡拉伴奏，則是各別收錄在不同的音軌的。

序言

文：河辺 真

用一週完全學會！
Walking Bass 超入門

　　本書是為了想用電貝斯來彈奏爵士，特別是Walking Bass的讀者們所編寫的實踐入門書。一說到彈奏爵士，就有人會認為要先學會高深的音樂理論，但其實並非如此。本書極力避免複雜難懂的說明，即便是沒有任何音樂相關知識的讀者，也能直覺地就演奏出上頭刊載的曲目。同時，本書也大量編寫了一些視覺上的想法、理論方面的考察等內容，相信已有一定基礎的讀者也能藉此對相關理論有新的發現和認識。

　　話又說回來，爵士樂的現場演出，或是一些爵士的Session，都是即興演奏對吧？很多時候都是當場才決定好曲子的長短與速度的。因此，特別是Walking Bass，看著Tab譜或五線譜去彈奏是沒有甚麼意義的。我們所需的必要技能該是：配合著樂曲的和弦進行，以及幾個基本規則，就能當場構思、即興出自己專屬的Bass Line。

　　而本書就是來幫助各位讀者學習此項技能的利器。讓我們花費七天來紮實地、一步步掌握它吧！請讀者在此就確認好一整天的進度安排。首先，讀完該課題開頭的文章之後，一邊看著Tab譜或五線譜，搭著CD音檔去彈奏上頭的樂句。如果是對Walking Bass有興趣的讀者，大部分的譜例該都能馬上彈出來吧！接著檢查和弦，好好確認自己彈的音是和弦的甚麼音。這應該也能馬上理解吧？最後便是使用譜例上相同的音，自己將其思考並試著做一些變化型的樂句來練習。一整天的進度這樣就結束了。Tab譜或五線譜等，終究只是基本規則以及樂句的參考而已，請讀者別只以「彈得跟CD音源一樣」為目標，而是要以「配合和弦進行，自己想出Bass Line」去練習才對。只要好好地累積練習的話，七天後就能……。

　　那麼，馬上就來Let's Swing！！

4 Beat Bass所扮演的角色是？

Bass的責任重大！ 留心做出確實的演奏吧！

所謂的 4 Beat，正如其名，是一個小節中有 4 個 Beat（主要是四分音符）的節奏，可說是爵士樂基本中的基本。而所謂的 Walking Bass，就是配合著上述的 4 Beat，用和弦組成音或音階組成音去編寫 Bass Line 的手法。由於整個 Bass Line 彷彿搭著那搖擺的節奏在走路一般，所以大家才會如此稱呼它。

只要讀者正確地理解貝斯所扮演的角色，再記住幾個規則的話，就能輕鬆地彈奏出 Walking Bass。雖然去聽職業的爵士演出時，Bass Line 常一直移動，聽起來難易度很高，但沒有必要勉強自己去模仿。倒不如說，在爵士裏頭會被視為問題的是：不清楚現在的和弦進行到哪、Bass Line 停掉了等狀況。請讀者先留心，如何在正確的時點確實地彈好根音，以及從其衍生出來的和弦音。

wb │ Walking Bass的基本職責

■ Walking Bass 基本職責三條例

其一　告知和弦

首先彈奏根音，做出和弦的基底，根據團員的需要來告知和弦。

其二　作為 Beat 的基準

做出節奏的基準，成為整個樂團的推進力，領導律動。

其三　提示下一個和弦

利用 Bass Line 來提示團員下一個和弦，做出和弦進行。

Swing的基本／節奏的概要

Swing是建構在三連音拍法上

對於 Walking Bass，最基本的方法便是跟著拍子去彈奏音符。如果是 4/4 拍，那就是四個拍子彈奏四個音。話雖如此，只是對著節拍機械性地演奏的話，是做不出 " Swing " 的感覺的。因此，用一拍分成三等份的感覺去演奏是非常重要的。試試對著節拍器，發出 " 123 ·223 ·323 ·423 " 的數拍聲吧（下圖最下方）！是否成功抓到三連音的感覺了呢？通往饒富 Swing 感的演奏的第一步，就是先抓到這樣的律動感去彈奏音符。

wb | Swing的節奏

■ 三連音和 Swing 的節奏

· 四分音符

· 八分音符

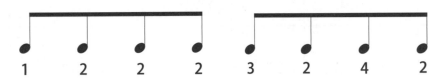

· 八分音符的三連音

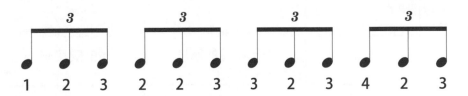

· 最後再將三連音的第一拍點與第 2 拍點的拍值連起來就是 Swing 了！

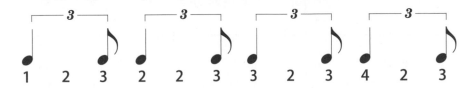

和弦組成音的重要性

和弦組成音也是有順位排列的

　　所謂的和弦，指的就是將伴奏的合聲給記號化的產物。而和弦的組成音，則是將主旋律（Melody）的音階（Scale）一個一個堆疊起來的東西。和弦的名稱（Chord Name），是以根音為始，到和弦組成音之間的音程（距離）所決定的。

　　先姑且將上頭煩人的話題擱旁邊，回到貝斯身上。貝斯的職責就是根據和弦的組成彈奏 Bass Line，提示他人和弦進行的走向。當

然，對和弦的理解是不可或缺的，但比起來，希望讀者能先記住：各個組成音是有影響力的大小、重要度和優先度等差異存在的。下圖便是一覽表。雖然有不少如 " 5th " 和 " △3rd " 等，不熟悉的英數字陳列其中，但都會在後面的單元詳細解說。首先，就請讀者記住「和弦組成音中，也是有影響力大小的順位排列的」。

wb 和弦組成音的重要度

■和弦組成音的特色與重要度

順位	音名	作為和弦組成音的評價	置於 Bass Line 時的評價	優先度
第一名	根音（Root）	整個樂團和聲的根基	彈奏貝斯時不可或缺的存在	70 分
第二名	和弦第 5 音（5th）	支撐根音，作出和聲的厚度	有不遜色於根音的安定感	15 分
第三名	和弦大三音（△3rd）和弦小三音（m3rd）	定奪和弦 "聽起來" 的明暗與功用	為整個 Bass Line 增添色彩	10 分
第四名	和弦大七音（△7th）和弦小七音（m7th）	除了發揮和弦的作用之外，也點綴和弦，有畫龍點睛之功效	讓整個 Bass Line 變得滑順	5 分

鋸齒法則

各拍音符皆有強弱之分

雖然在 Walking Bass 中，基本上是配合節拍去彈奏，但各拍音符皆有強弱的差異。將其視覺化之後，就呈現如下方鋸齒狀的圖形。雖然在演奏時，沒有必要去加上極端的重音差異，但用下圖這樣的感覺去彈奏 4 Beat Bass Line 的話，便能更容易做出 Swing 的味道。另外，這個鋸齒法則也同樣適用於「在一個和弦中，各拍所應彈奏的和弦組成音的優先度」（也請參閱上頁）。關於這個概念，會在第六天有詳細解說。

wb 表示各拍音符強弱的鋸齒狀圖形

■各拍的音符強弱

| 第一拍：強 | 第二拍：弱 | 第三拍：稍強 | 第四拍：弱 |

wb 各拍的音符強弱與和弦組成音的重要度

■當拍子的強弱與和弦組成音的重要度契合時的例子

第一拍：強	第二拍：弱	第三拍：稍強	第四拍：弱
根音 （優先度 70 分）	大三度音 （優先度 10 分）	和弦第 5 音（五度音） （優先度 15 分）	和弦大七音（△7th） （優先度 10 分）

■當拍子的強弱與和弦組成音的重要度不相合時的例子

第一拍：強	第二拍：弱	第三拍：稍強	第四拍：弱
和弦大七音（△7th） （優先度 10 分）	根音 （優先度 70 分）	大三度音 （優先度 10 分）	根音 （優先度 70 分）

第1天 使用根音與八度根音吧！

重要度	★★★★★★★★★★	難易度	★☆☆☆☆☆☆☆☆☆

能應用的和弦 全部

Walking Bass 的 基 礎 知 識 其一

Check Point!

POINT 1 知曉根音（Root）所代表的意義

POINT 2 記住根音與八度根音（Octave）的位置

何謂根音？

■和弦名稱與根音

C Fm7 Bb△7

根音為 " C "　　　根音為 " F "　　　　根音為 " Bb "

※遇上轉位和弦（On Chord）時要特別注意！

F(onEb)

根音為 " Eb "

知曉何謂和弦裡頭
最基本也最重要的根音！

根音（Root）指的便是和弦組成音中，作為整個和弦基底的重要音符，讀者也可將其想成，就是和弦中最低的音。要是根音沒有發聲的話，便沒辦法做出漂亮的和聲，整個樂聲也會不安定。這裡該貝斯登場的時候了。貝斯受人囑咐、最為重要的職責之一，那就是作為低音樂器，在低音域中彈奏根音。

此外，就像C和弦根音為C那樣，和弦的根音往往是和弦名稱的英文字母，因此只要看譜面上的標記的話，就能馬上知道根音是甚麼了。

🎼 記住各音的位置吧！

■開放弦音與基本的各音位置

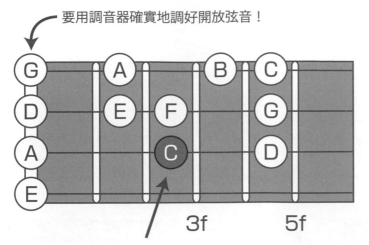

要用調音器確實地調好開放弦音！

3f　　　5f

第三弦第 3 格為 C 調 " Do（C 音）"。同時按照順序,
記住後面 Do Re Mi Fa Sol La Ti Do 的指型吧！

開放弦與各位置的音名

即便知道自己應該要彈和弦的根音，但不知道貝斯指板上哪裡有甚麼音的話，也無從下手。這其實沒那麼難記。

首先記住，從低音（粗）弦往高音弦數過去時，開放弦的音高為 " E - A - D - G "，要確實地用調音器做好調音。接著記好第三弦第 3 格為 " C "，再記住從此處延伸的 C 調 " Do Re Mi Fa Sol La Ti Do " 的指型。姑且先記這些就 OK。

🎼 記住各音的八度音位置吧！

■八度音位置

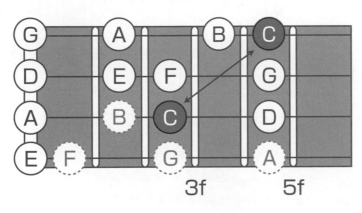

3f　　　5f

從某一格開始
・往右多移兩格
・往高音弦方向下移兩弦
便能找到較其高八度音的位置！

就用 " 2-2的法則 " 來記住八度音的位置！

希望讀者在上圖從第三弦第 3 格開始延伸的 Do Re Mi Fa Sol La Ti Do 裡，好好留意的是，第三弦第 3 格的 C 以及第一弦第 5 格的 C。這兩個音是 Do Re Mi Fa Sol La Ti Do 中，第一個以及最後一個的 Do，正是八度音（Octave）關係。雖然在指板上可以找到很多不同的兩音的音程差八度音位置，但請讀者先把這 " 從某一格向右移動兩格、向高音弦方向下移兩弦(2-2 的法則) " 的兩音的音程差八度音位置給記住吧！

再更進一步將這個法則給延伸的話，就能知道並推算出如左圖所示的，第一到四弦的第 5 格為止的 C 大調各音音名。

首先來彈奏根音吧！

POINT **1**	POINT **2**	POINT **3**
總之先記住根音的位置！	抓到Swing的律動感去彈奏！	活用開放弦！
習慣爵士樂中常出現的和弦！	就能做到充滿爵士味的演出！	就能增加演奏中把位移動和樂句走向的思考時間

★爵士樂中常見的和弦★

■爵士樂中常見的調性與其調性和弦

· 其一　　Key F

F△7　Gm7　Am7　B♭△7　C7　Dm7　Em7 (♭5)

· 其二　　Key E♭

E♭△7　Fm7　Gm7　A♭△7　B♭7　Cm7　Dm7 (♭5)

· 其三　　Key B♭

B♭△7　Cm7　Dm7　E♭△7　F7　Gm7　Am7 (♭5)

※ 由於小號是 B♭ 調；薩克斯風是 E♭ 調發聲的樂器，而在爵士樂發展的初期，多以這兩種器樂為樂器主奏。所以，在爵士樂裏，便以這兩種調性較為常見。

★異弦同音的位置★

■ " 5 的加法法則 "

· 上移一弦往右加五格的位置是同樣的音！

· 應用這 " 5 的加法法則 " 之後……

不討喜的常見和弦

由於爵士樂的演奏是以管樂器為主流，所以樂曲的演奏調性（Key）也多以F、E♭、B♭… 等，這種管樂器較易吹奏的 " ♭系 " 調為主。雖然這對貝斯來說是不好彈的調性，但既然想彈爵士，就有習慣它的必要。

異弦同音就是 " 5的加法法則 " ！

由於貝斯各弦之間的音程差（Interval）是相同的，不論是哪個音，都能在低（或說是上移）一弦右移五格的位置找到相同的音（5的加法法則）。一些如 Do Re Mi Fa Sol La Ti Do 之類的音階，即便換了起始音的位置，依舊能用同樣的指型再現。
（編輯按：請注意上圖 " 5的加法法則" 中所示，加框的兩個指型，是一模一樣的，只是起始音的所在弦位置不同 "。）

首先是根音彈奏

用譜面確認！

難易度 ★☆☆☆☆☆☆☆☆☆

CD Track 01

從和弦名稱來判斷根音！

先來確認和弦進行吧！讀者可在譜面各小節的上方看見有英文字母及數字標註，寫著 Gm7-C-F-F 的和弦進行（甚麼都沒寫，代表為重複前一個和弦！）

接著來檢查譜例上要彈奏的音名（英文字母）。由於已經知道了是 Gm7-C-F-F 這樣的

和弦進行，所以各小節一定是彈奏和弦根音。雖然只有單純地彈奏根音，但只要有確實地抓到拍子的話，聽起來就已經很有爵士的味道了。要小心別讓聲音中斷了，特別是從 G 到 C 的時候，要快速且確實地移動小指作好壓弦。

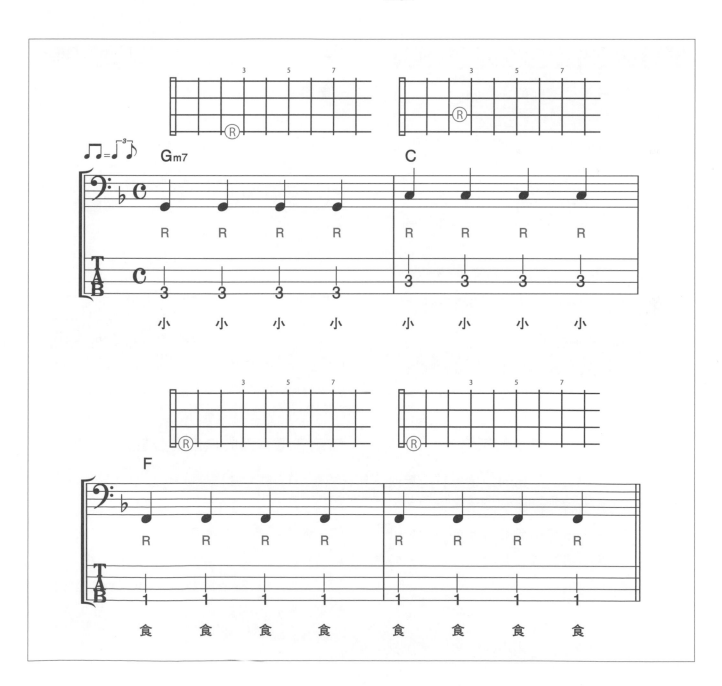

1-2

活用八度根音吧！

POINT 1	POINT 2	POINT 3
先記住各音的八度音位置關係！	留心根音的上昇下降！	活用八度根音！
↓	↓	↓
便能一口氣擴展彈奏音域，增加樂句內容的豐富性！	就能做出自然流暢的Bass Line	就能製造改變樂句音域的契機

★ 常見的和弦進行 ★

■ 常見和弦進行的根音

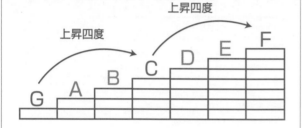

上昇四度　上昇四度

G A B C D E F

· 用指板來確認之後……竟是以同位格做縱向弦移！

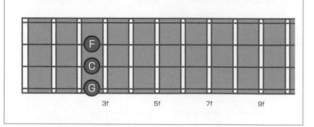

F
C
G

3f　5f　7f　9f

★ 八度音的位置 ★

■ 多種不同的八度音位置

· 同弦向右加 12 格便是八度音

E　　　　　　　　　　　　　E
　　3f　5f　7f　9f　12f

· 應用 " 2-2 的法則 " 與 " 5 的加法 " 之後…

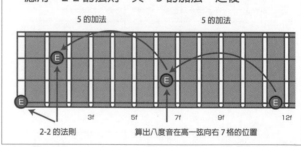

5 的加法　　　　　5 的加法

E　　　　　　　E
E　　　　　　　　　　　　　E
　　3f　5f　7f　9f　12f

2-2 的法則　　算出八度音在高一弦向右 7 格的位置

”四度上行”是王道中的王道！

在和弦進行中，最常見的便是根音上昇四度的完全四度上行。但如果只是一直往 " 上 " 彈，音域馬上就會達到 Basss 音域的最低音上限。屆時，請讀者記得將之跳往高一個八度音再折返回來。

知曉各種不同的八度音位置

由於 12 個半音為一個八度，所以可以在同條弦上往右加 12 格之後，找到高一個八度的音。如果再將它結合 P12 的 " 5 的加法 " 法則，就能得出「往下一弦同格再向右 7 格」「往下移兩弦再向右 2 格」這兩個位置也是較原音高一個八度的音。

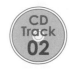
用譜面確認！ 確認八度根音吧！

難易度 ★★☆☆☆☆☆☆☆☆

使用根音的八度音！

雖然與 P13 的譜例是同樣 Gm7-C-F-F 的和弦進行，但在第三＆四拍換成了高一個八度的音。相信這樣讀者便能理解到：藉由八度根音加入，可讓整個演奏音域變的更寬廣。

但實際彈過後會發現：雖然能感覺到 Bass Line 有其規則性，但小節間的 Bass Line 連結不太自然。這是因為它是一個沒有考慮到，

讓和弦轉換時的 Bass Line 有線性的流暢度。當我們真的去設計 Walking Bass 的時候，除了樂句的規則性之外，別忘讓各個音、各個和弦的聯結，盡量有線性上或下行連續性也是件非常重要的事。希望讀者自己在製作 Walking Bass 時，千萬別忘了這些。

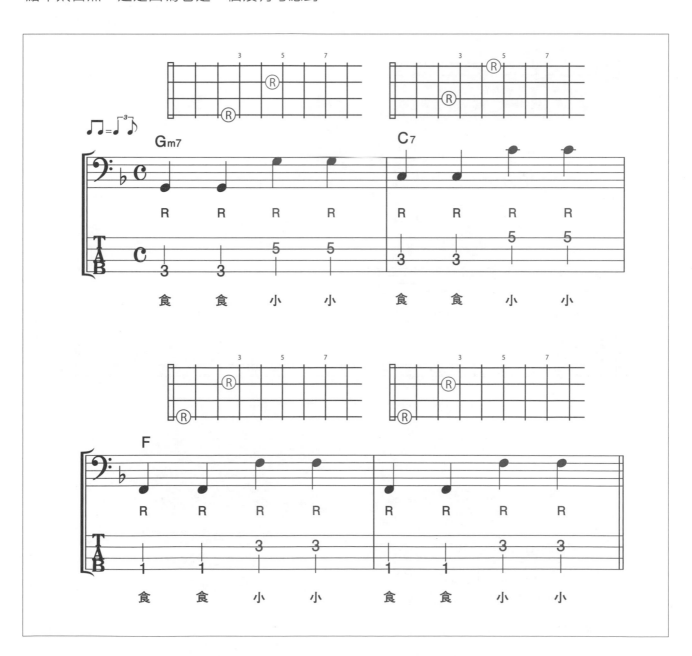

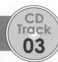

Ex-1

彈奏包含開放弦的根音

難易度 ★★☆☆☆☆☆☆☆☆ 實用度 ★★★★★★★★★★

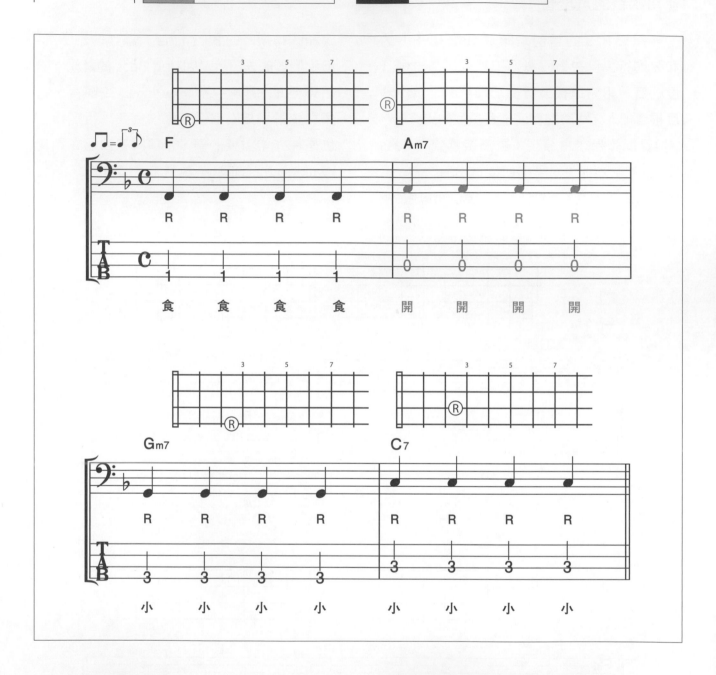

雖然是只彈奏根音的 Bass Line，但重點在於加入了開放弦這件事上。由於在彈奏開放弦時，左手會變得自由，雖然這樣子的優點是，在把位移動上能有更加從容的緩衝，但也有聲音容易重合、中斷的缺點。跟左手壓弦時的音量平衡比起來更有崩壞之虞，請讀者多加小心。

Check Point!

☐ 別讓聲音有中斷或重疊的情形！
☐ 要讓開放弦與壓弦時的音量平衡保持一致！
☐ 要看著和弦標記去演奏，而不是Tab譜！

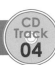
Ex-2 頻繁的和弦轉換

難易度 ★★☆☆☆☆☆☆☆☆　　實用度 ★★★★★★★★★★

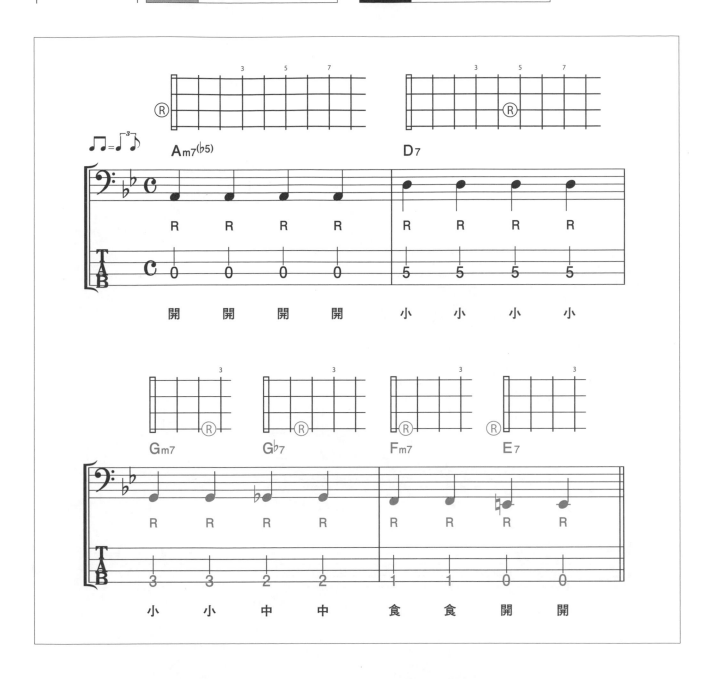

　　爵士的和弦進行並不限於一個小節只有一個和弦。因此當和弦轉換時，用來告知此事的根音會顯得更為重要。另外，在聽著CD練習的時候，萬一彈錯了，也別直接重頭開始，培養自己繼續彈奏當下該彈的小節的習慣吧！要是每次練習出錯都從頭再來，正式表演時出錯就有可能會手忙腳亂唷！

Check Point!

☐ 遇上頻繁的和弦轉換時也要不疾不徐找出根音

☐ 一邊想著下個和弦的位置一邊彈奏！

☐ 享受和弦的變化

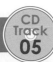
Ex-3 改變八度根音的發聲時點

難易度 ★★☆☆☆☆☆☆☆☆　　實用度 ★★★★★★★★☆☆

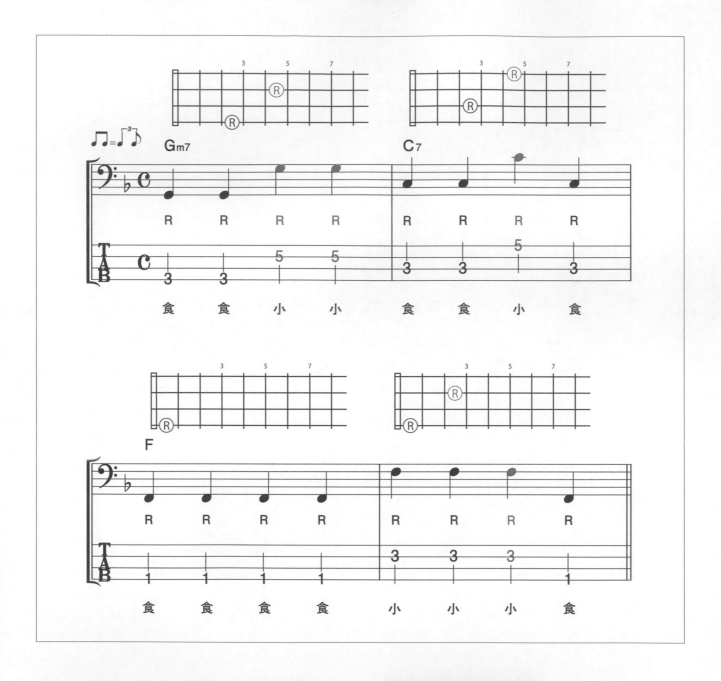

這是改變了加入八度根音的時機的譜例。藉此，不僅能將和弦轉換之間的低音線性流暢度安排得更恰當，也能讓整個樂句給人的有更良好的"聲響"氛圍。而當遇上同樣的和弦重複時，透過八度根音的加入也是讓樂句氣氛更富變化的有效方法，請讀者一定要學會。

Check Point!

☐ **自由自在地使用八度根音**
☐ **注意和弦的行進過程**
☐ **Bass Line的設計要考慮到整體和弦低音行進的流暢度**

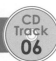
Ex-4 包含開放弦的八度根音活用法

難易度 ★★☆☆☆☆☆☆☆☆　　實用度 ★★★★★★★★★☆

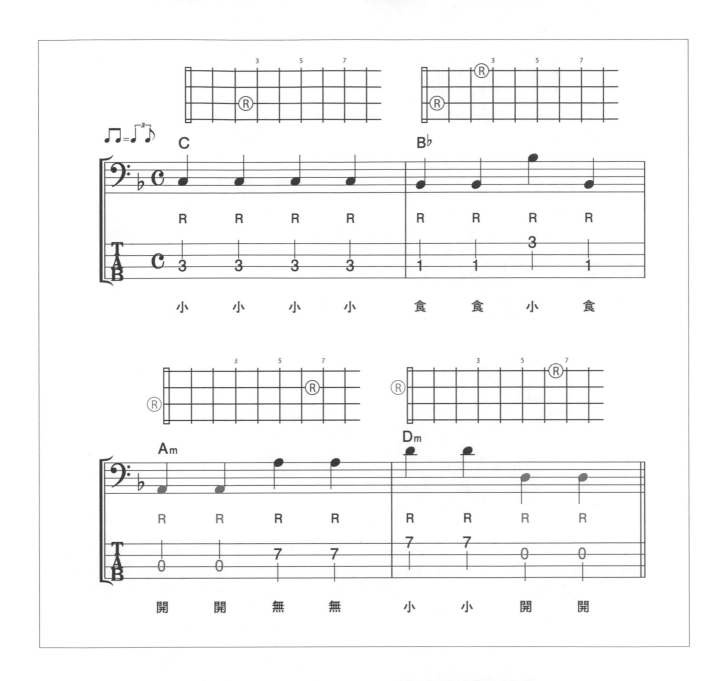

　　加入開放弦能讓左手變得自由，有更餘裕的緩衝去輕鬆地做出把位移動。可以利用這個特點，將之活用在樂句往高音域移動的編曲上。相反的，當樂句從一個八度之上，較高把位的音域開始的時候，也能透過加入開放弦，來有效地讓弦音迅速地往較低音域移動。請讀者也記熟這種模式吧！

Check Point!

☐ 即便遇上音域較高的D音根音，也能冷靜應對

☐ 利用開放弦做到大範圍的把位移動

☐ 活用八度根音來降低樂句音域

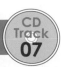
Ex-5 　NG例：重心不穩的Bass Line

難易度	無	實用度	無

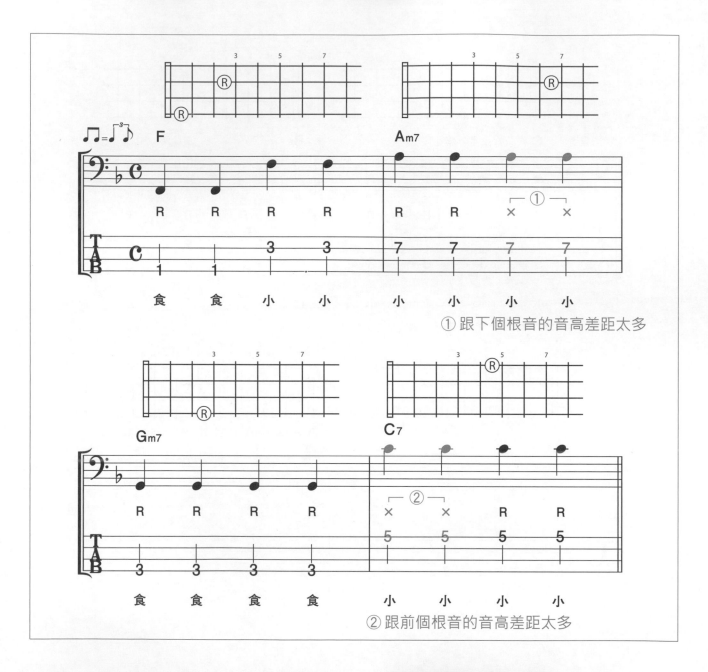

① 跟下個根音的音高差距太多

② 跟前個根音的音高差距太多

　　雖然，毫無疑問地，譜例上是在彈奏各個和弦的根音，卻無意義地往高音域集中，成了重心不穩、讓人冷靜不下來的 Bass Line。這對整個樂團的和聲而言，是個致命的錯誤編排。讀者千萬要小心，毫無章法地加入八度根音的話，會切斷整個樂句的流暢感。

Bad Point!

- ☐ 不必要地停留於高音域
- ☐ 沒注意到整體Bass Line的流暢度
- ☐ 常人難以做到的把位移動

Ex-6 NG例：搶拍

難易度	無	實用度	無

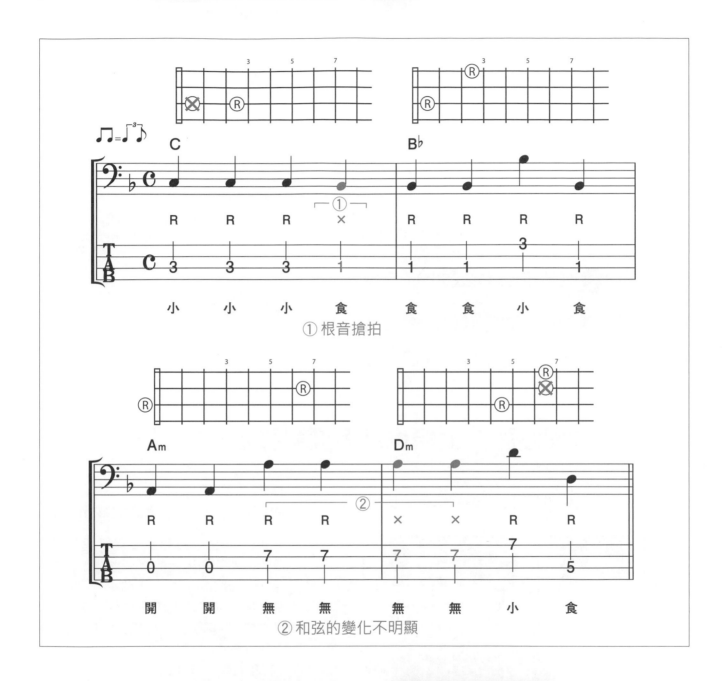

① 根音搶拍

② 和弦的變化不明顯

雖然，第一小節第四拍的搶拍是彈了下個和弦的根音，但由於聽起來像是彈錯而非蓄意的切分編排，所以 NG。此外，第四小節和弦轉換時的 Bass Line 不僅是與前小節同音，而且讓和弦行進聽起來曖昧不清，沒有明顯地讓人聽出這是 Dm 和弦，這也是 NG 的。

Bad Point!

☐ 提早在和弦轉換之前彈了下個根音
☐ 和弦轉換時沒有彈奏根音

重要度	★★★★★★★★★☆	難易度	★☆☆☆☆☆☆☆☆☆

能應用的和弦 除了減和弦、增和弦之外，其餘沒有特別註記和弦第5音有變化記號的和弦

Walking Bass的基礎知識 其二

Check Point!

POINT 1 知曉和弦第5音（5th）的意義

POINT 2 記住和弦第5音（5th）的位置

🎵 即便看和弦譜，上頭也沒有標記和弦第5音（5th）！

■根音上昇7個半音之後便是和弦第5音（5th）

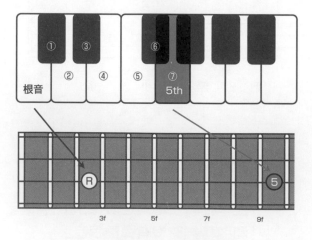

· 能使用和弦第5音（5th）
的和弦範例

如 C、G7、Dm7、B♭△7 等等
沒有特別註記和弦第5音（5th）
有變化記號的和弦

· 不能使用和弦第5音（5th）
的和弦範例

如 Dm7^(♭5)、C7^(#5)、aug、
dim 等等，有特別註記和弦
第5音（5th）需變化的和弦

**為和弦增添厚度
便利的音、和弦第5音（5th）！**

5th（Fifth：和弦第5音）是與根音相差7個半音的音，也被標記為 Perfect 5th（完全五度音）。請讀者記住，由於大部分的和弦裏頭都有此音，所以不會特別註記在和弦名稱上。

而和弦第5音在和弦組成中，並不會影響到和弦的屬性和響度色彩，只是添增聲音厚度而已，是 Bass Line 中相當好用的音。只要沒有出現 #5 或 ♭5 等，特別說明和弦第5音有所變化的符號時，將它放入 Bass Line 就完全沒問題。是方便又重要的和弦組成音。

🎵 記住和弦第5音(5th)的位置吧！

■ **頻繁出現的和弦第 5 音位置**

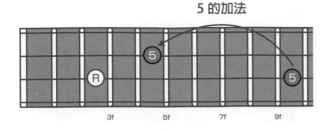

5 的加法

· 在更加應用 ” 5 的加法法則 ” 之後……

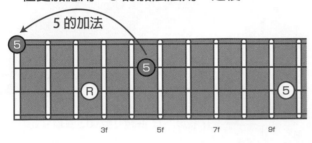

5 的加法

頻繁出現的和弦第5音(5th)位置與其相關應用

　雖然和弦第 5 音的位置是在根音加上 7 個半音（往右 7 格）的地方，但希望讀者利用 P12 所提的 ” 5 的加法 ” 的法則，來把和弦第 5 音（五度音）的位置定在 ” 下移一弦再向右 2 格 ” 的地方。這裡的重點是，並非直接去死背與特定根音相應對的和弦第 5 音（五度音）（比如說根音 C 的和弦第 5 音(五度音)就是 G，請別這樣），而是要利用指板上的相對位置去找出和弦第 5 音（五度音）位在哪。直至目前，這種記憶法，應該是最容易讓人架構出 Bass Line 的方式。

　再者，也能繼續應用異弦同音的方法來推算。比如說「與第四弦第 3 格 G 音相差五度音的位置為第二弦的開放弦」，整個樂句的彈奏音域便會一下子擴展開來。

🎵 其實是盲點!? 低於根音的和弦第5音(5th)！

■ **” 低於根音的和弦第 5 音 ” 的位置**

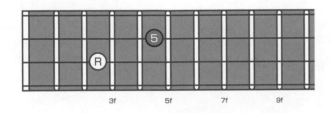

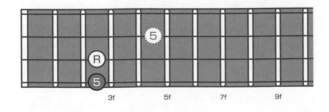

將和弦第 5 音降低一個八度之後，就會與根音呈現異弦同格的指型！

位於異弦同格處低於根音的和弦第5音(五度音)

　即便是位格不同，音程差為八度的第二個和弦第 5 音，也是能將其放入 Bass Line 中的。將上頭專欄所介紹的和弦第 5 音（五度音）的位置，降低一個八度之後，便會來到較根音低四度音程的地方，不偏不倚地剛好與根音同格，但低一弦而已。在彈奏第三弦以上的根音時，比起 ” 上面的（較高音）和弦第 5 音（五度音） ” ，” 下面（較低音）的和弦第 5 音（五度音） ” 會用得更加順手也說不定。

　在設計 Bass Line 時，應有一邊考慮 ” 下個和弦或要前進的音是… ” ，再一邊靈活運用該使用那個和弦第 5 音（五度音），就能做出精彩的 Walking Bass。

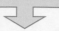

2-1

用用看和弦第5音(=5th五度音)吧！

POINT 1	POINT 2	POINT 3
記住和弦第5音（五度音）的關係位置！	將和弦第5音（五度音）作為 Bass Line的跳板來使用	留心向上移動的Bass Line
↓	↓	↓
即便是同一和弦也較能做出不同的旋律變化	和弦轉換會變得更加流暢	製造出起伏較大的 Bass Line

★彈奏和弦第5音(五度音)時，常用小指運指★

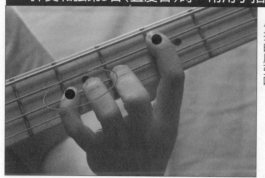

◀ 分別用食指和小指去壓根音及和弦第5音(=5th五度音)。將無名指靠在小指旁邊，輔助小指的壓弦吧！

▶ 當第三弦去為根音時，使用空著的中指去悶住第四弦吧！

分別用食指和小指去壓根音及和弦第5音(=5th五度音)

在含有和弦第 5 音的 Bass Line 中，在沒有把位移動的狀況下，最基本的運指方式便是利用食指去壓根音；小指去壓和弦第 5 音（=5th 五度音）。希望讀者能根據前後的樂句所需，去利用「無名指輔助小指」、「中指悶住餘弦」等運指小技巧。

★事先考慮下個和弦再行動★

■考慮到下個和弦的音符設計

G7 5th?

根音 G

高八度 G 和弦第 5 音 D

C

彈奏和弦之間經過音的概念

就算和弦第 5 音（=5th 五度音）用起來再怎麼自由方便，像無頭蒼蠅般亂彈的話，也是沒辦法做出流暢的 Bass Line 的。要常先估量好下個和弦，將和弦第 5 音視為是和弦間的經過音去演奏。

放入和弦第5音(=5th五度音)左手加入動作

　　首先看到的是，在第三、四拍加入和弦第 5 音（=5th 五度音）的例子，如第三弦根音 C 的和弦第 5 音（=5th 五度音）、第四弦根音 F 的和弦第 5 音（=5th 五度音）等。希望讀者透過根音與和弦第 5 音（=5th 五度音）的位置關係、運指與把位移動的時機等等來重新確認和弦第 5 音（=5th 五度音）的功能與職責。

　　我們可以透過加入和弦第 5 音（=5th 五度音），而讓同一和弦中的 Bass Line，也能夠有所變化。只是，當和弦從 Gm7 換到 C7 變得流暢的時候，也就代表從 C7 到 F 時，會因為音高差距太大，而使樂句聽起來有些微被切斷的感覺。在想方便地使用和弦第 5 音（=5th 五度音）時，也必須去考慮好：怎樣運用這個和弦組成音才能讓樂句行進變得更為流暢。

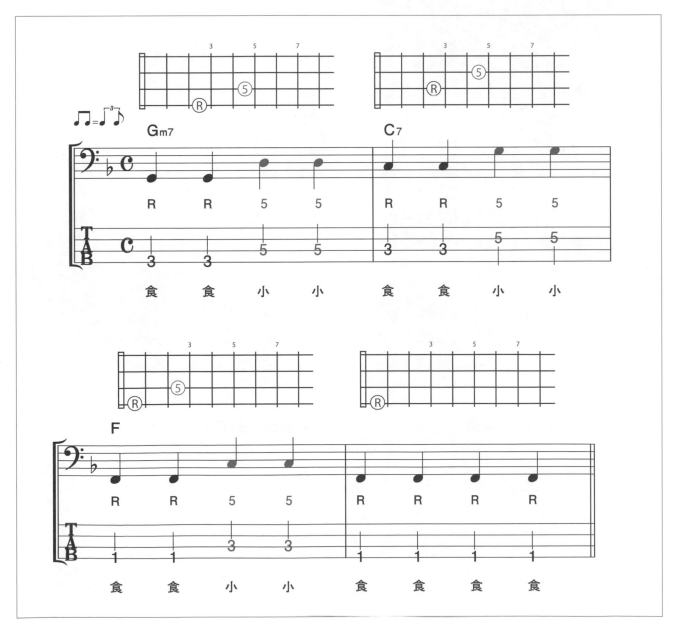

2-2

也用用看低一個八度的和弦第5音(=5th五度音)吧！

POINT 1	POINT 2	POINT 3
使用低一個八度的 和弦第5音(=5th五度音)	留心向下移動(=下行) 的Bass Line	利用兩種不同的和弦 第5音(=5th五度音)
↓	↓	↓
增加樂句走向的選擇	製造出起伏較大的 Bass Line	做為下一個和弦的預告

★習慣異弦同格的封閉指型運指方式★

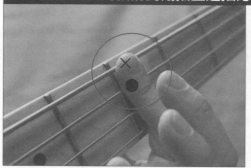

▶要想只用一隻手指來按壓異弦同格的話，就得好好學會如何分別運用指尖與指腹。

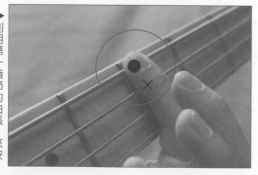

▶利用第一指節的曲張，來按壓鄰接的兩條琴弦。要注意不可讓前音出現延音。

★預先計算好下個和弦位置的運指★

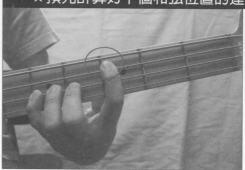

▶譬如說，用食指去按壓根音的話，樂句旋律線的安排就較容易往高音音域移動。

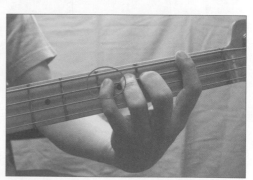

▶同樣的情況下，若是用小指去按壓根音的話，樂句旋律線的安排則較容易向琴頭側移

用一隻手指來按壓異弦同格

　　由於低八度的和弦第 5 音(=5th 五度音)位於與根音異弦同格的地方，希望讀者在運指方面能留心不讓聲音重合與中斷。雖然方法相當多種，但只使用一隻手指的時候，建議讀者將指頭停置於琴弦上，利用第一指節的曲張，來按壓這兩條弦。

減少彈奏失誤的運指

　　除了和弦第 5 音（ =5th 五度音 ）之外，希望各位讀者在把位移動時，能總是預先想好下個和弦進行或 Bass Line 的位置，做出高效率的運指。藉由這樣，便能減少彈奏失誤，呈現流暢圓滑的 Bass Line 聲線。

使用低一個八度的和弦第5音（=5th五度音）

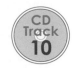
難易度　★★☆☆☆☆☆☆☆☆

決定樂句設計方向的運指

　　試著在第二小節中加入低八度和弦第 5 音（=5th 五度音）的例子。相信讀者可以看出，在 C7 到 F 的 Bass Line 聲線是呈現緩慢下降的意象。

　　考察這邊的運指，如果在第一小節中加了和弦第 5 音（=5th 五度音），最初的根音確實就得用食指去按壓。但在這裡，譜上標示的

卻是小指。這是因為我們已經先預料到第三小節的和弦為 F，整個音域的運指並不會超出第 3 格的範圍，為了方便之後的運指安排，所以才刻意使用小指。在設計 Walking Bass 的時候，其後樂句用音的走向，說是由把位移動方向來決定運指的方式一點也不為過。

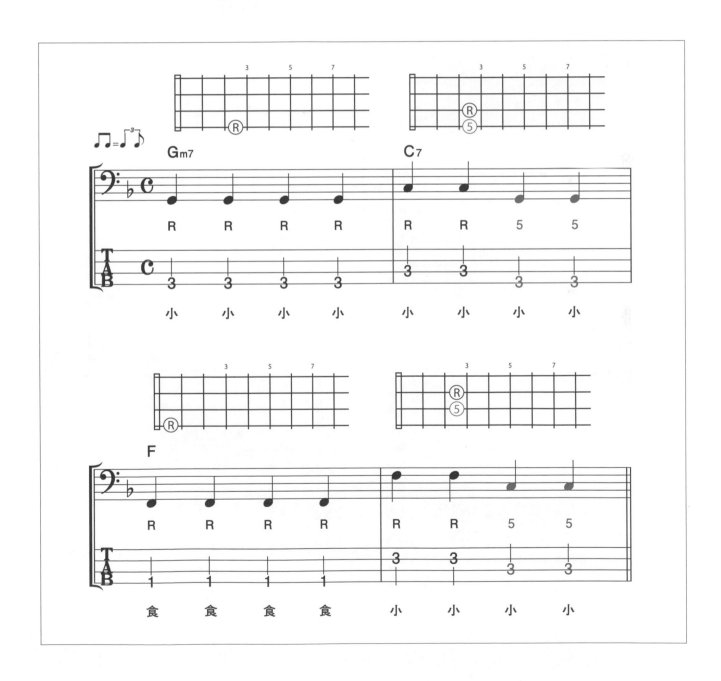

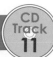
Ex-1

也使用在開放弦上的和弦第5音(=5th五度音)吧!

難易度　★★★☆☆☆☆☆☆☆　　實用度　★★★★★★★☆☆☆

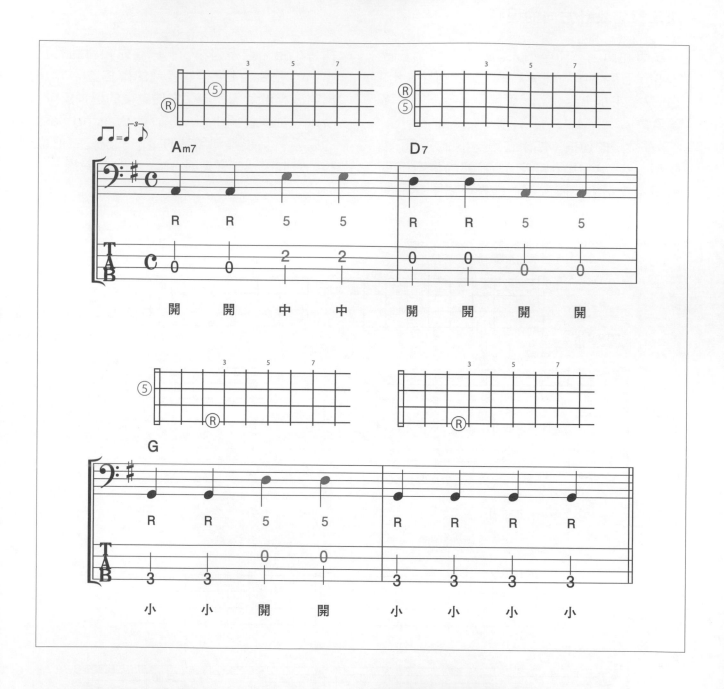

以 E、A、D、G 這幾個開放音為根音的和弦,想當然爾,自然是較容易將開放弦音放進 Bass Line 的和弦。不過,運指雖然變得輕鬆了,相對地也會造就出聲音容易重合、混濁的 Bass Line。為了避免上述情形,請讀者時時刻刻做好餘弦的悶音。

Check Point!

☐ 為了不讓聲音重合,悶掉不彈的琴弦
☐ 留心整個和弦進行
☐ 以高效率的運指為目標

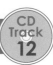

Ex-2 | 改變使用和弦第5音（=5th 五度音）的時機

難易度 ★★☆☆☆☆☆☆☆☆　　實用度 ★★★★★★★★★★

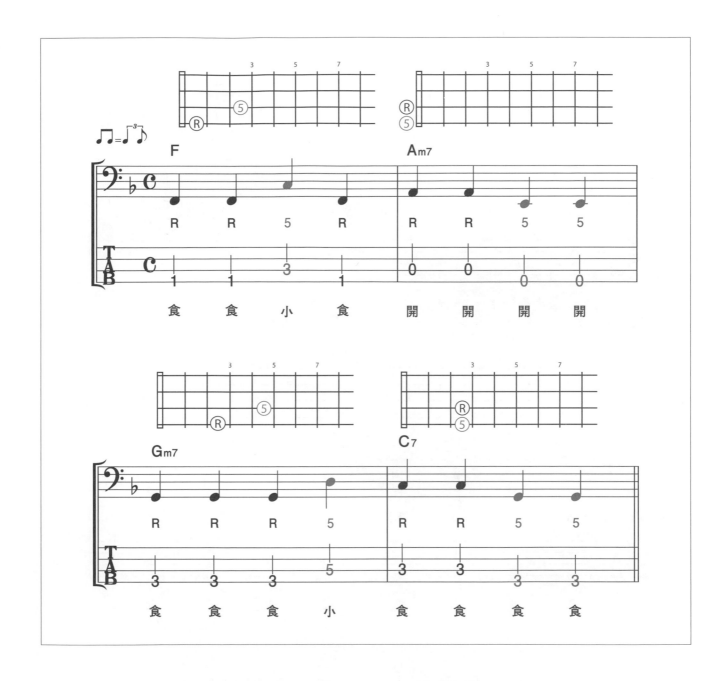

這是配合和弦轉換的時間點，改變使用和弦第 5 音（=5th 五度音）的時機的例子。相信讀者可以感受到，因有了聲線變動，讓 Bass Line 終於有了旋律的躍動感，同時也能更便於做出流暢和弦轉換。希望讀者透過此譜例的練習，好好掌握：要在何時、又如何地去使用和弦第 5 音（=5th 五度音）的訣竅。

Check Point!

☐ 自如地使用和弦第5音（=5th五度音）
☐ 事先估量好整個和弦進行去設計Bass Line
☐ 留心做出整個樂句的起伏

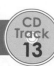
Ex-3 將和弦第5音(=5th五度音)當作跳板來使用

難易度 ★★☆☆☆☆☆☆☆☆ 實用度 ★★★★★★★★★☆

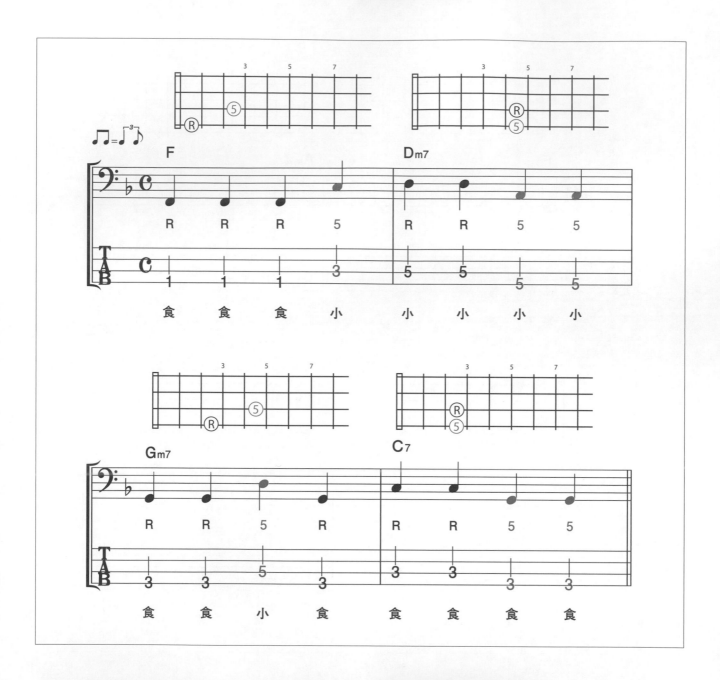

這是將和弦第 5 音(=5th 五度音)當作跳板，應用於 F 到 D 這種和弦根音距離較遠的和弦轉換的 Bass Line。雖然這裡的上行樂句是有點讓人難以接起的和弦進行，但可以透過設置 " 和弦第 5 音（ =5th 五度音）" 這個階梯，來讓整個進行變得流暢。請讀者同時也好好地學會，如何安排把位移動的時機。

Check Point!

☐ 將和弦第5音(=5th五度音)作為踏板使
☐ 用注意整個和弦進行
☐ 在適當的時機點做把位移動

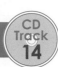
Ex-4 用和弦第5音（=5th五度音）去連接八度根音

難易度 ★★☆☆☆☆☆☆☆☆ 　　實用度 ★★★★★★★★☆☆

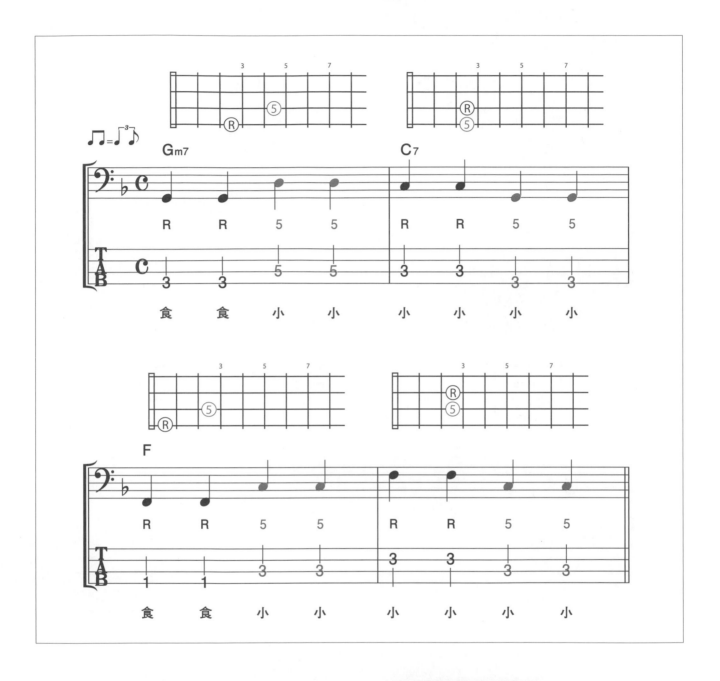

在同一個和弦持續進行一個小節以上的樂句中，讓次小節的根音往一個八度上移動、做出變化，也不失為一個不錯的構想。而這譜例就是將和弦第 5 音（=5th 五度音）作為連接這兩根音橋梁的 Bass Line 範例。由於八度根音與和弦第 5 音（=5th 五度音）的契合度格外地高，整體的 Bass Line 聽來當然流暢。

Check Point!

- ☐ 自由地從和弦第5音(=5th五度音)轉到八度根音
- ☐ 有效地在沒有變化的和弦進行中活用和弦第5音(=5th五度音)
- ☐ 實際感受八度根音與和弦第5音（ =5th五度音)是有多麼契合

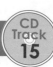
Ex-5

NG例：和弦第5音（=5th五度音）是下個和弦的根音

難易度	無	實用度	無

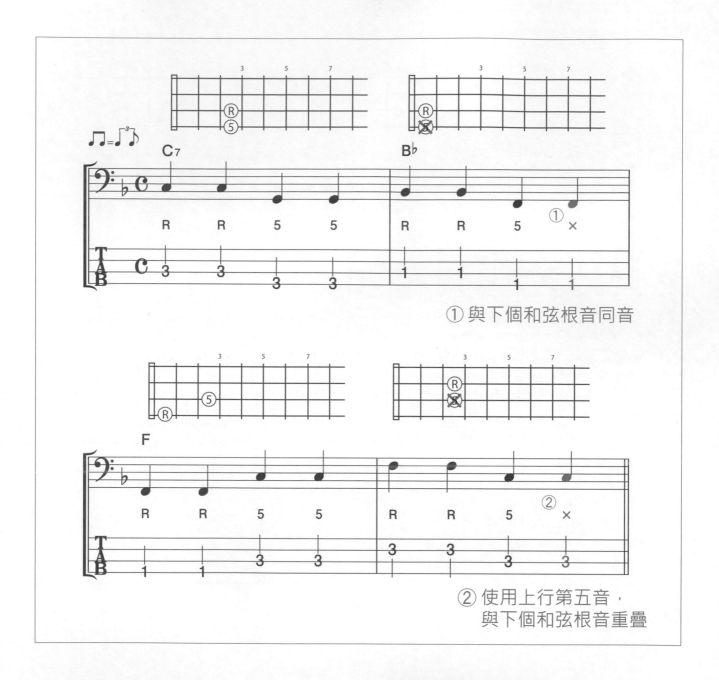

① 與下個和弦根音同音

② 使用上行第五音，
與下個和弦根音重疊

在第二到三小節，如 B♭→ F 的四度下行和弦進行中，要是在和弦轉換之前使用和弦第5音（=5th 五度音）的話，就會因為與下個根音相同，而產生搶拍、打架的情形。使用上行第五音的時候，也要小心別用到下一個和弦的根音了。

Bad Point!

☐ 發現和弦第5音（=5th五度音）原來是下個和弦的根音

☐ Bass Line的設計沒有考量到下個和弦

☐ 沒有留意和弦進行是四度下行

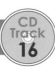
Ex-6 NG例：音長和強弱彈得亂七八糟

難易度	無

實用度	無

① 斷音太多

② 不必要的聲音重合

要是像第一小節那樣斷音過多；第二小節那樣聲音重合的話，整體 Bass Line 便不會有 Swing 的味道。此外，在第三到四小節，是因為音符強弱亂七八糟而導致節奏喪失推進力的錯誤範例。希望讀者除了要留心於音的選用之外，也要好好注意如何去彈奏。

Bad Point!

☐ 不經意地就中斷了聲音
☐ 聲音出現不需要的重合
☐ 音符強弱亂七八糟、不一致

| 重要度 | ★★★★★★★★★☆ | 難易度 | ★★☆☆☆☆☆☆☆☆ |

能應用的和弦 除了減和弦、增和弦之外，其餘沒有特別註記和弦第5音（=5th五度音）有變化記號的和弦

Walking Bass 的基礎知識 其三

Check **P**oint!

POINT **1** 利用根音與和弦第5音（=5th五度音）來複習Walking Bass的基本

POINT **2** 掌握4 Beat的節奏手法

用綜觀的角度去理解、想像整個Bass Line的走法

■ 各式各樣的聲線的走法

· 上行型

· 下行型

· 鋸齒型

**上行型、下行型、鋸齒型等等
記住各式各樣不同的聲線走法**

　　相信讀者已經理解到，光只是排列組合我們介紹到現在的用音要素（根音、八度根音、和弦第5音（=5th）、低八度和弦第5音等等），就能充分地做出有躍動感的Bass Line。想要讓Bass Line聽起來更加流暢圓滑，除了要考量和弦進行之外，也要綜觀整體Bass Line的音型會呈現甚麼樣態。有音程慢慢變化的上行型、下行型；也有看似如一座座小山相接的鋸齒型；以及將一段段的樂句（Riff）嵌入各和弦的複製貼上型等等。希望讀者能將這些各式各樣不同的音型，轉為自己設計Bass Line時的構想庫存。

🎼 控制音符長度

■ 保有控制音長的意識

· 滿拍（上）以及將休止符、三連音等混在一起，
　加入輕重緩急的例子（下）

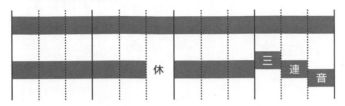

· 有 Swing 感的斷音（上）以及沒有 Swing 感的斷音（下）

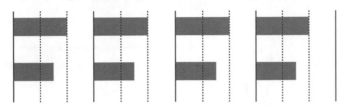

表現出Swing韻味的音值控制

　在 Walking Bass 中，並非一定得以滿拍（音值全滿）去彈奏全部的四分音符。可視情況需要，適當地加上三連音或休止符等來增添節奏的輕重緩急，做出躍動感。這便是設計一個好的 Bass Line 的訣竅。此外，為了營造出 Swing 的氛圍，故意地去切斷聲音的確是有效的，但要是胡亂地使用斷音的話，就錯失這份美意了。確實地去控制能帶出 Swing 感的音長以及恰當的時機點，才是演奏時最重要的關鍵。

🎼 和弦第5音（=5th五度音）不能用!? 需格外注意的和弦

■ 要小心減和弦第 5 音（=♭5th 減五度音）和增和弦第 5 音（=♯5th 增五度音）！

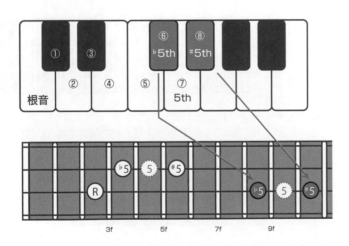

· 運用減和弦第 5 音（=♭5th 減五度音）
　的和弦例子

如 Cm7 (♭5)、Edim 等等，
或標記和弦第 5 音需降半音
（有♭5 記號）的和弦

· 運用增和弦第 5 音（=♯5th 增五度音）
　的和弦例子

如 D (♯5)、Gaug 等等，
或標記和弦第 5 音需升半音
（有♯5 記號）的和弦

和弦第5音需做升降半音變化的和弦♭5、dim、aug

　雖然，截至目前都還在解說如何能安心地使用和弦第 5 音作為彈奏音，但其實也有不能直接用和弦第 5 音的和弦。那就是在和弦名稱中，和弦第 5 音上有♭5 或♯5 等變化記號的和弦，或是減和弦（Diminished Chord）、增和弦（Augmented Chord）等等。

　方法是，遇到和弦有♭5 標記或減和弦時，就用和弦降五音（♭5th）；遇到和弦有♯5 標記或增和弦時，就用和弦增 5 音（♯5th）來代替原和弦中，與根音音程差為完全五度（=P5th）的和弦第 5 音吧！其在指板上的位置分別是：較原本的和弦第 5 音低一格（減和弦的第 5 音 =♭5th），以及高一格（增和弦的第 5 音 =♯5th），相當地好記。

3-1

大範圍地使用指板吧！

POINT **1**	POINT **2**	POINT **3**
靈活運用根音以及和弦第5音（=5th五度音）	留心綜觀Bass Line的聲線音型去彈奏	掌握一個八度之上的音階位置
↓	↓	↓
Bass Line聽起來清楚不曖昧	做出富有音樂性且自然的Bass Line	便能彈出生動的Bass Line

★掌握好如同相似圖形的指型吧！★

■ 如相似圖形的位置關係

· 根音與和弦第 5 音（=5th 五度音）的相對位置

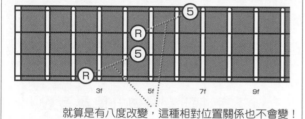

就算是有八度改變，這種相對位置關係也不會變！

· 根音與低八度和弦第 5 音（=5th 五度音）的相對位置也是相同！

就算是將音做八度改變，這個相對位置關係也不會變。

★掌握好一個八度之上的音階位置！★

■ 一個八度之上的音階位置

· 從低把位的 F 開始的 Do Re Mi ～指型

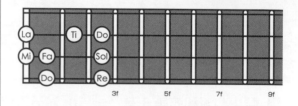

· 從高第四弦第一格F 個八度的第三弦第 8 格 F 開始的 Do Re Mi ～指型

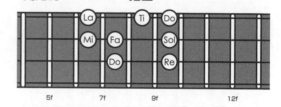

※從下移一弦右移 7 格的地方開始是高八度音域！

即便是有八度的音移變化，兩音的相對位置關係也不受影響

不論是根音與和弦第 5 音（=5th 五度音），還是高一個八度的根音與其和弦第 5 音(=5th 五度音），它們的相對位置關係都不會變，要是讀者能好好利用這個特性，在不同的把位去應用這個相似圖形的位置關係的話，就能大大地加深對指板的理解程度。

一個八度根音上的音階位置

舉例來說，如果是彈奏 F 調的樂曲，從 F 開始的 **Do Re Mi Fa Sol La Ti Do** 音階，便是其和弦組成音的中心。而這個音階指型，就算移到第三弦第 8 格的 F 開始，也與低把位的運指指型（ = 圖形）相同。

上行型的Bass Line

用譜面確認！

難易度 ★★★★★☆☆☆☆☆

利用異弦同音來做把位移動的構想

　　上昇到相當高音域的上行型 Bass Line。筆者在設計這樣的 Bass Line 時，腦海裡最初浮現的想法是：要在第四小節的 C7 轉換到更高的音域來彈奏。而為了達成此目的，就用倒果中為因的邏輯去想，中途的音該怎麼設計、安排，最後的產物就是此譜例。

　　關鍵落在第三小節的第二拍。利用 P12 所介紹的 " 5 的加法 " 法則，來算出與第一拍有同樣音高的異弦同音位置。透過這個方法，便能成功地轉移到高音域，去連接第四小節的樂句。想達到像筆者這樣，有預先設計把位變換能力的重點在於：想像整體 Bass Line 的動線，決定要在哪做把位的轉換。

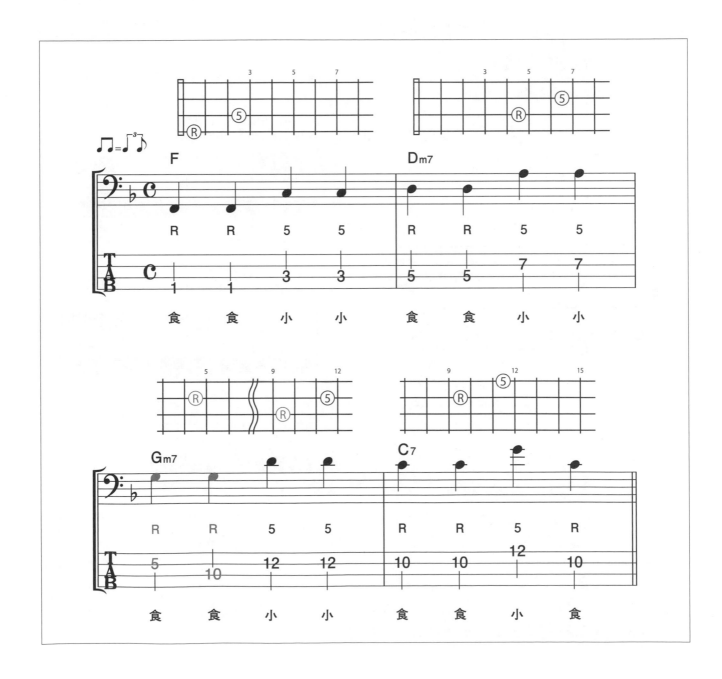

利用不同的節奏手法來修飾根音 & 和弦第5音(=5th五度音)

POINT 1	POINT 2	POINT 3
留心音符的音值去彈奏	正確地控制音值	加入四分音符外的節奏手法
↓	↓	↓
做出有Swing感的 Bass Line	讓演奏變得緊湊,利用節奏去領導整個樂團	提昇Bass Line的躍動感

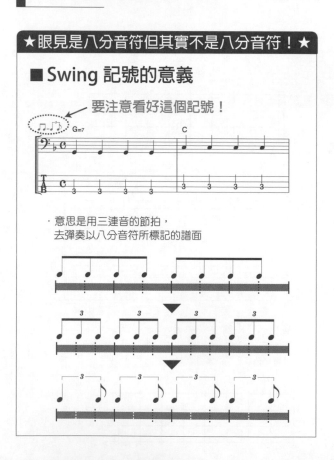

★眼見是八分音符但其實不是八分音符!★

■ Swing 記號的意義

・意思是用三連音的節拍,去彈奏以八分音符所標記的譜面

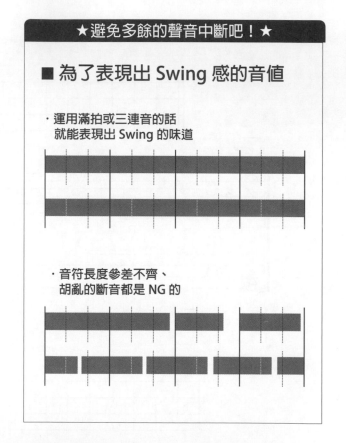

★避免多餘的聲音中斷吧!★

■ 為了表現出 Swing 感的音值

・運用滿拍或三連音的話就能表現出 Swing 的味道

・音符長度參差不齊、胡亂的斷音都是 NG 的

別看漏了Swing記號!

　Swing 記號是為了簡化原本該用三連音的節拍來標記的譜面,使譜面簡潔易於閱讀,猶如在宣告:「雖然是用八分音符做標記,但要用三連音的節拍來彈奏唷!」的註記。遇上它時,便不能將八分音符視為是四分音符的二分之一,而是要將之視為是三連音的拍法,以前 2 後 1(2 : 1) 的拍值比例去演奏。

多餘的聲音中斷會破壞了Swing的味道

　由於貝斯是用發音時機(On)到停止聲音的時機(Off)來表現節奏的樂器,所以音符長度的控管(Off 的時機),就跟 On 的時機點同等,甚至來得更為重要。不經意的聲音中斷會顯著地破壞 Swing 的搖擺感覺,讀者千萬要多加小心!

隨心所欲地控制音符長度

　　混合了休止符和八分音符的譜例。利用這些素材會為整體節奏添加輕重緩急的起伏感。但要是為了彈奏它們，導致拖拍、搶拍的情形發生的話，就本末倒置了。要想知道該在哪加入八分音符和休止符而不破壞 Swing 的感覺的話，就得先做到自己能夠確切地穩奏

四分音符拍長。反過來說，要是連這個也做不到的話，更遑論在樂句中融入休止符與八分音符了。

　　希望讀者能趁此機會，重新審視自己的 Picking 和運指，讓自己能隨心所欲地控制譜面上所有的音符長度。

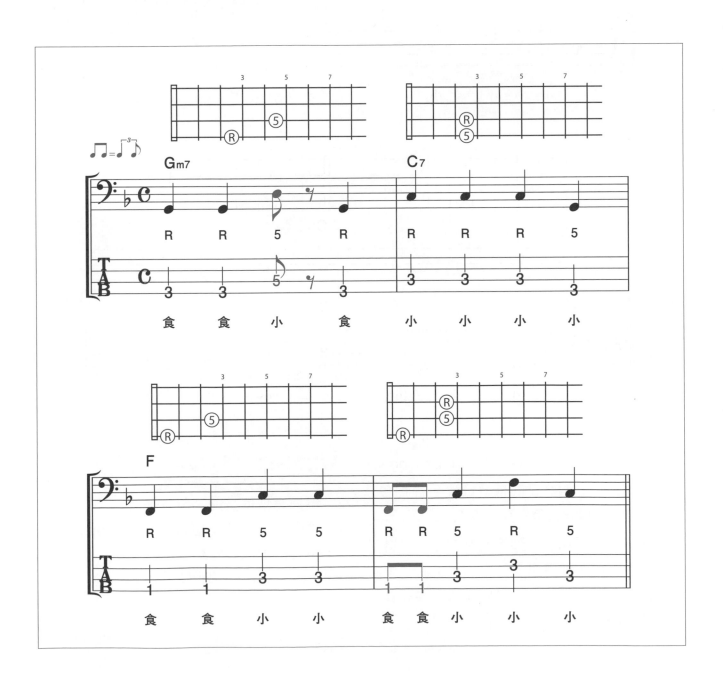

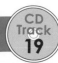
Ex-1 巧妙地降低音域

難易度 ★★★★☆☆☆☆☆☆　　實用度 ★★★★★★★☆☆☆

　　從上昇至頂的音域開始下行的 Bass Line。只要能找到高一個八度的根音位置，剩下的就只是套用八度根音與和弦第 5 音（=5th 五度音）的位置關係來做把位移動而已，可以輕鬆、毫不迷惘地做出下行樂句。請讀者確實地記熟八度根音的位置，以及根音與和弦第 5 音（=5th 五度音）的位置關係吧！

Check Point!

- ☐ 掌握高把位音域的各音音名
- ☐ 注意和弦音型(=圖形)，將之Copy並運用到各把位去彈奏
- ☐ 一邊掌握目的地一邊下行

40

Ex-2 鋸齒型的Bass Line

難易度 ★★☆☆☆☆☆☆☆☆　　實用度 ★★★★★★☆☆☆☆

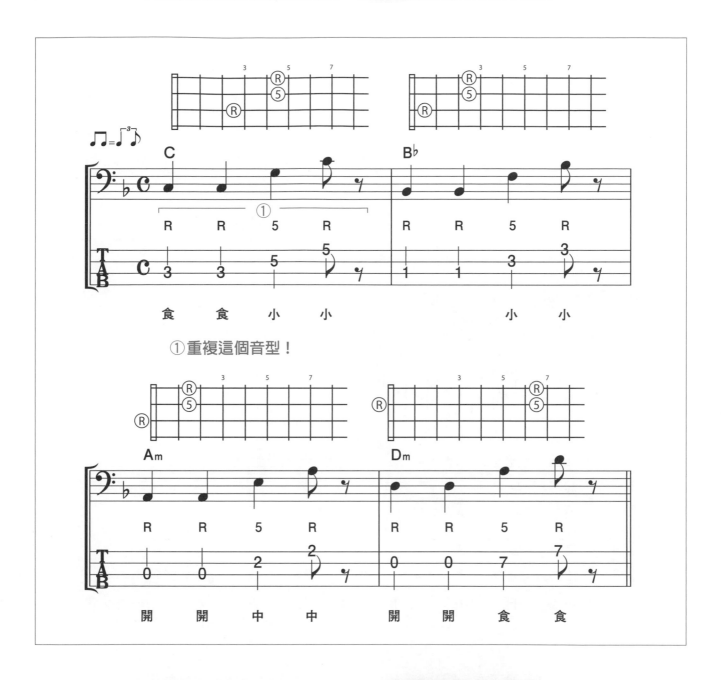

①重複這個音型！

相較於 " 如何能順接各和弦" 的想法，用 " 以小節為單位，彈奏和弦的固定音型" 的 Bass Line 處理方式會更容易些。每小節的音型運指方式皆為根音→和弦第 5 音（=5th 五度音）→八度根音，整體樂句給人 "聲響模組化、規律簡單" 的印象。而如何有效掌握加入開放弦音的時點，以易於去做把位移動，也是這樂句練習的一大重點。

Check Point!

☐ 留意小節內的各和弦音型去彈奏
☐ 用綜觀的角度去好好感受整體Bass Line 的聲線音型
☐ 要能靈活地隨機運用

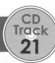

Ex-3 將三連音編入其中

難易度 ★★★★★☆☆☆☆☆　　實用度 ★★★★★★☆☆☆☆

　　在彈奏第三小節的三連音樂句時，能夠用一隻手指，一口氣彈複數條弦的掃弦撥法是不可或缺的。 具體來說，是右手彈完第二弦後，停留在第三弦上，再接著用同一根手指撥響第三弦。而撥第四弦也是使用同樣的做法。假設以右手食指來執行這邊的掃弦撥法，整個流程便是：食指撥響第二弦→停在第三弦→直接再撥響第三弦→停在第四弦→最後

再直接撥響第四弦。雖然只是一瞬間的動作，但為了避免多餘雜音的產生，請讀者也要好好地下工夫在左手的運指上，並做好悶音。

Check Point!

□ 為節奏增添輕重緩急
□ 將其當作下降型樂句的變化版先記起來
□ 流暢地將掃弦撥法運用自如

Ex-4　當和弦第5音（=5th五度音）為下個和弦的根音時

CD Track **22**

難易度　★★☆☆☆☆☆☆☆☆　　實用度　★★★★★★★★★☆

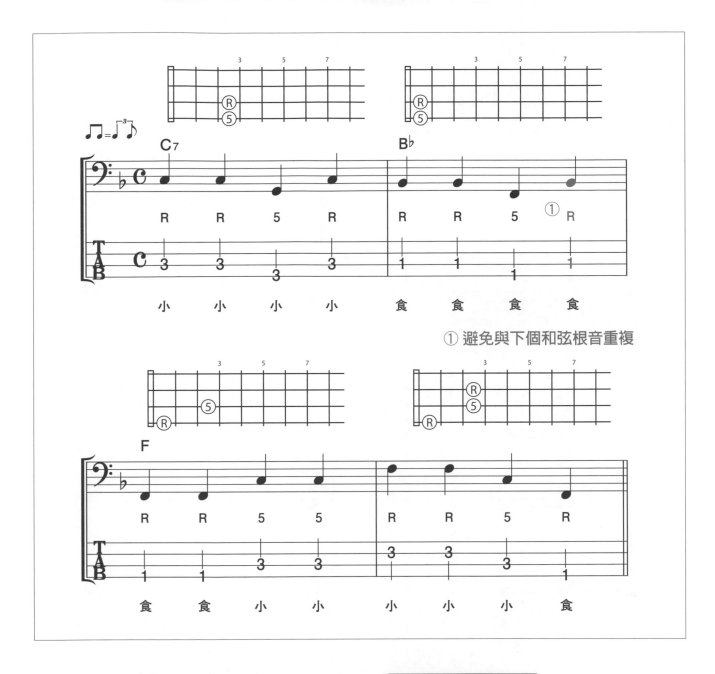

① 避免與下個和弦根音重複

假定當下彈奏的和弦第 5 音（ =5th 五度音）是與下個和弦的根音相同的情況時，只要像第二小節第四拍那樣，在和弦轉換之前，避開那個音不彈就 OK 了。要是真不小心彈了，就彈下個和弦的八度根音，來避免同一個音的持續，讓和弦轉換變得明顯吧！

Check **P**oint!

☐ 留意四度下行的和弦進行
☐ 學會當和弦第5音(五度音)為下個和弦的根音時的應對方法
☐ 學會萬一誤彈之後的應對方法

Ex-5 利用和弦減五音(♭5th)的和弦趨近（Chord Approach）

難易度 ★☆☆☆☆☆☆☆☆☆　　實用度 ★★★★★★★★★☆

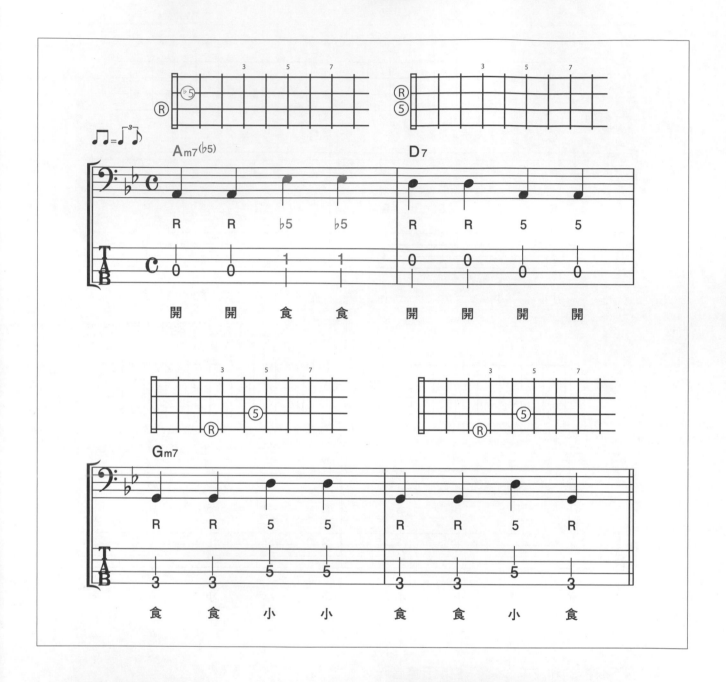

在減和弦的 Bass Line 中，不能使用和弦的完全第 5 音（=P5th）。請特別注意在第一小節的和弦名稱中，有出現了（♭5）的記號。雖然在彈奏方面，只要把原完全五度音改成和弦減 5 音（=♭5th 減五度音）就好，但請讀者也記好這個減五度音跟完全五度音不同，不是能夠隨意使用的柔軟音符。

Check Point!

☐ 記住和弦減五音(=♭5th)在指板上的位置
☐ 能夠用對如何使用和弦第5音(=5th五度音)
☐ 感受和弦減5音(=♭5th)的聲響

44

Ex-6 利用減和弦(dim)的和弦趨近（Chord Approach）

難易度 ★★★☆☆☆☆☆☆☆　　實用度 ★★★★★★★★☆☆

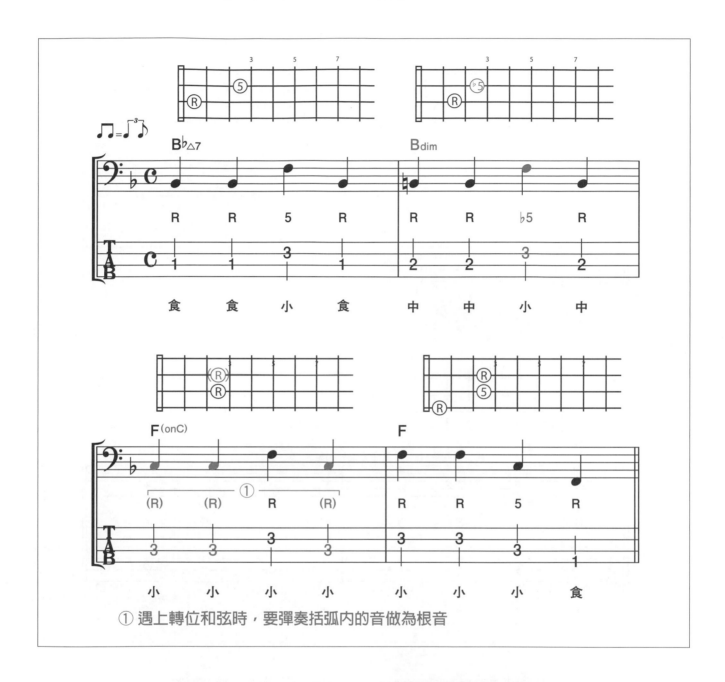

① 遇上轉位和弦時，要彈奏括弧內的音做為根音

　　減和弦 (dim) 常用於連接前後的和弦，透過加入減和弦中的第減 5 音 (= ♭5th 減五度音)，來讓和弦轉換表現得更加自然。此外，雖然第三小節的轉位和弦並沒有使用到和弦第 5 音 (=5th 五度音)，但如果讀者想加的話，是加要 F 和弦的和弦第 5 音，而非 C 和弦的和弦第 5 音哦！

Check Point!

☐ **習慣減和弦的出現模式**
☐ **透過減和弦來彈奏減五度音**
☐ **習慣減五度音的運指**

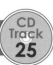
Ex-7 利用增和弦(aug)的和弦趨近（Chord Approach）

難易度 ★★★☆☆☆☆☆☆☆　　實用度 ★★★★★★★★☆☆

増和弦 (aug) 也是用以連接前後和弦的常用經過和弦。這種時候，可藉由讓譜例上的第一小節與第二小節維持同樣的音型運指，僅第 3 拍不同的方式，來強烈表現出和弦行進的旋律線變化（5 → #5）。此外，運指方式則是以倒果為因的發想，先設想好 " 第四小節該以怎樣的運指來彈奏 " 之後，才決定出前小節的根音，要用食指來按壓的。

Check Point!

☐ 習慣增和弦的出現模式
☐ 透過增和弦來彈奏增五度音（#5th）
☐ 習慣增五度音（#5th）的運指

46

學會3格四指的運指方式吧！

彈奏低把位的有效運指法

　　不限於 Walking Bass，當在彈奏琴格幅度較寬的低把位時，使用四指彈奏 3 格的 " 3 格四指 " 運指法，是非常有效的。具體來說，當使用的範圍落在第 1 ～ 3 格時，運指就是食指按壓第 1 格；中指按壓第 2 格；無名指 & 小指按壓第 3 格。這樣的運指方式，同時

也是低音提琴的基礎運指方式，還能夠幫助自己快速記熟音的位置，讓往下個和弦進行移動時，做出精確的運指動作。基本上，本書也都是採用此運指法。除此之外，在正確的時點做出把位移動，以及能明確地運用上述這兩者的能力，都是非常重要的！

▼ 用食指壓弦

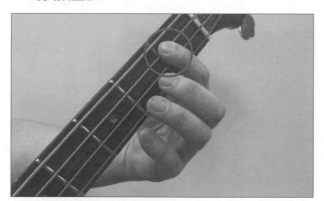

●用食指按壓第三弦第1格。

▼ 用中指壓弦

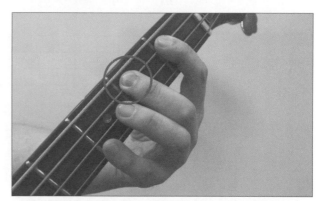

●用中指按壓第三弦第2格。同時也不放開食指。

▼ 用無名指 & 小指壓弦

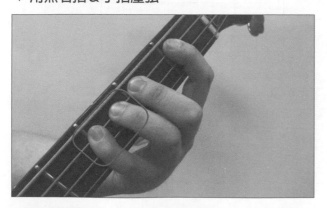

●用無名指 & 小指按壓第三弦第3格。此時四指皆為按壓的狀態。

▼ 彈奏八度根音的時候

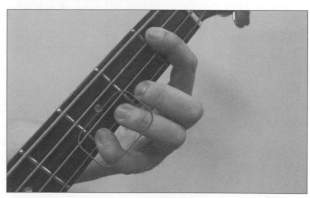

●遇上八度根音時，也是用無名指 & 小指去壓弦。

用根音與和弦第5音(五度音)來製作Bass Line吧！

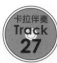

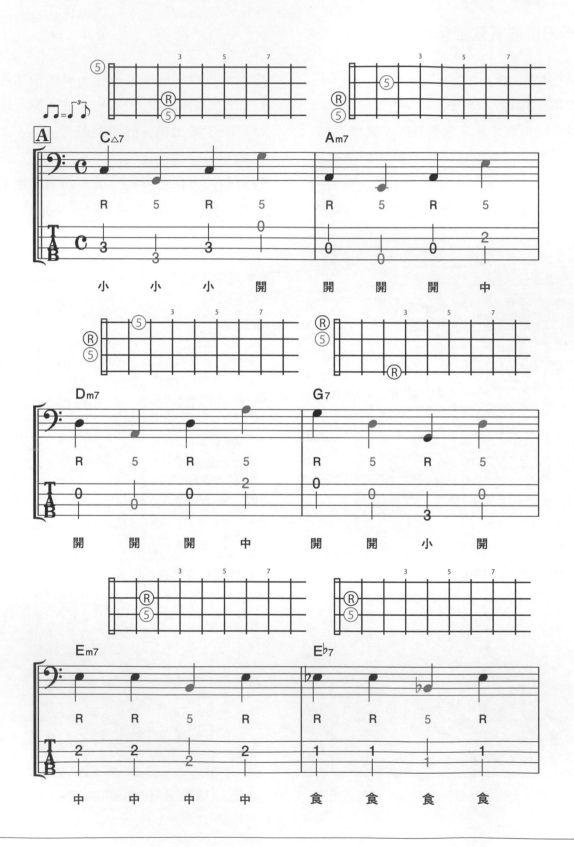

試著彈奏看看較多和弦轉換的樂曲吧！雖然可能會因為和弦較多而覺得有些棘手，但光只靠根音與和弦第 5 音（=5th 五度音）就能讓整個 Bass Line 出現躍動感，彈起來應該會非常愉快才是。

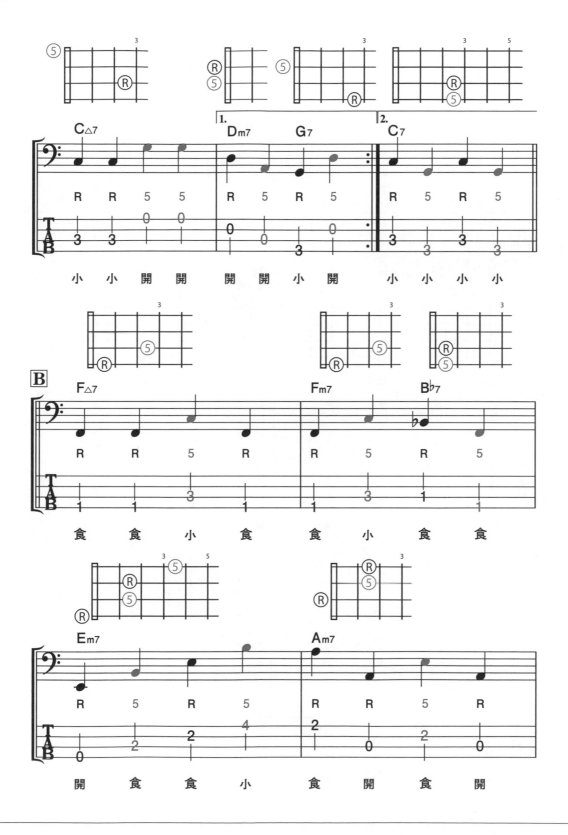

此曲的段落構成是爵士樂中常見的 C 調 Ⓐ - Ⓐ - Ⓑ - Ⓐ'曲式。由於在前一頁的第一樂段
（ 1. ﹂）後有反覆記號，所以要先回到最初的小節，直到完奏第一樂段標記前小節後，再跳
接標記第二樂段（ 2. ﹂）之後的小節。

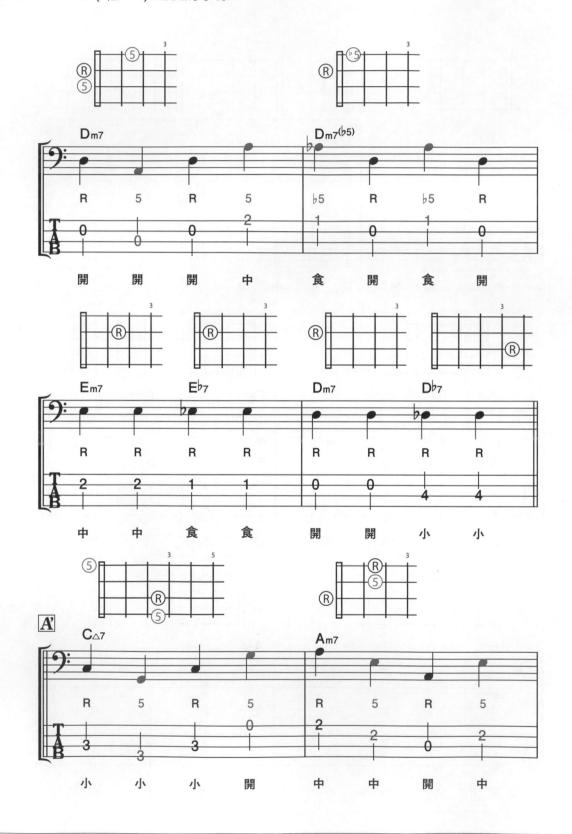

　　雖然在一個小節含有兩個和弦的地方，只需彈奏根音，樂句聽起來就很有躍動感了，但除了
〝動〞以外，為整個樂句增添輕重緩急的〝情緒〞更為重要。讀者可以試試看利用這個和弦進
行，設計自己獨創的 Bass Line。

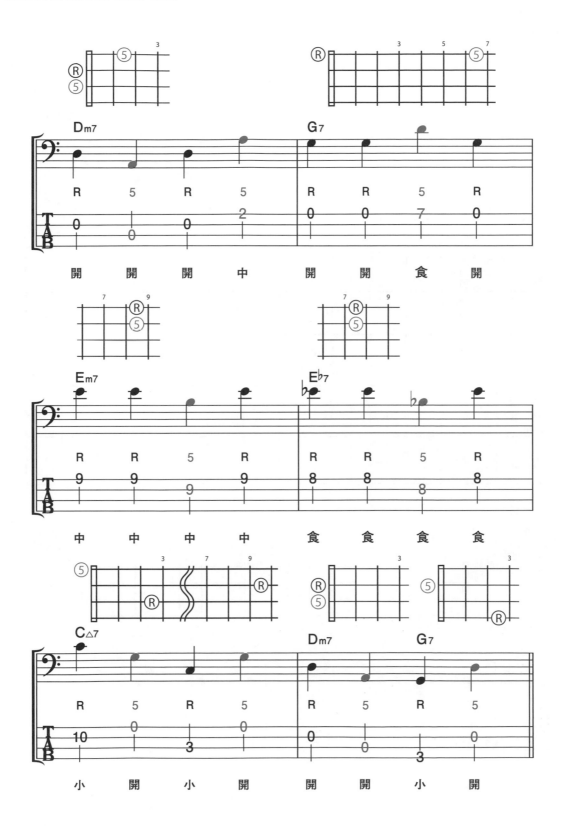

級數標記以及常見的和弦進行

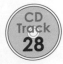
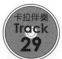

利用級數標記來掌握和弦

使用爵士樂中，常見的和弦進行（Ⅰ- Ⅵ - Ⅱ - Ⅴ）的練習。雖然出現了沒看過的羅馬數字，但這些全都叫做級數標記，是以調性主音（在此為 F）的唱名為 1，再用羅馬數字按照全全半全全全半（全＝全音、半＝半音）的音程序列，去命名和弦音級的標記方式。以和弦來說，用羅馬數字標記已成通例，而曲子的調名（＝音名）即是 I 級。利用級數來背曲子的話，移調會變得輕鬆，也更容易掌握到常見的和弦進行。

■ 級數標記

級數 （Degree）	I (1)		II (2)		III (3)	IV (4)		V (5)		VI (6)		VII (7)		
音階	Do		Re		Mi	Fa		Sol		La		Ti	Do	
兩音音程差		全		全		半	全		全		全		半	
各和弦組成音 與根音的音程差	根音			m3	△3	4	b5	5	#5			m7	△7	
延伸音的 標記方式		b9	9	#9			11	#11		b13	13			

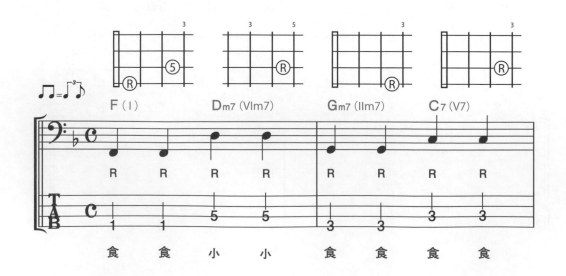

F (Ⅰ)　　Dm7 (Ⅵm7)　　Gm7 (Ⅱm7)　　C7 (Ⅴ7)

以 I - VI - II - V 的和弦進行來說，最基本的和弦進行模式便是 I△7 - VI m7 - II m7 - V 7。若為 F 調，和弦名稱就是 F△7 - Dm7 - Gm7 - C7。請讀者反覆這四小節，練習自己製作 Bass Line 吧！

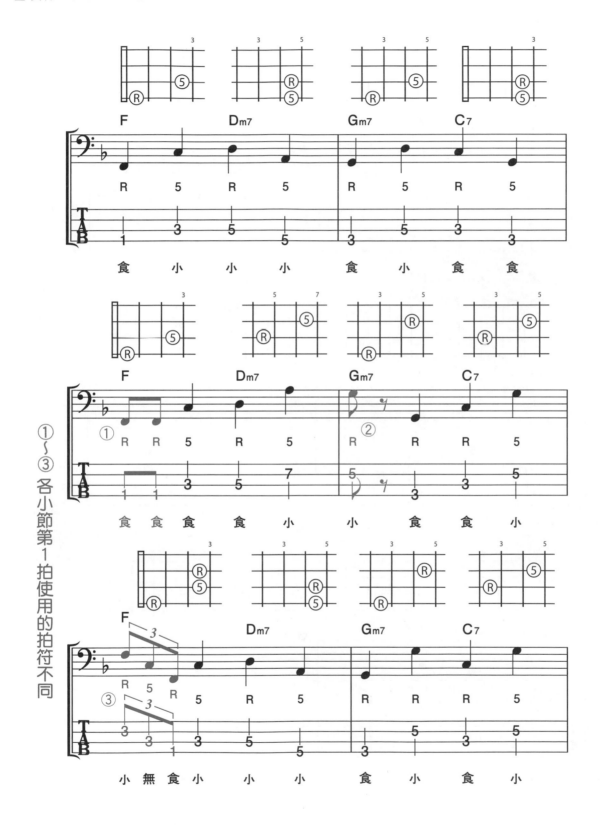

要小心！別因前一頁的節拍變換較為頻繁，而亂了整個節奏。雖然曲子最後的幾個小節（10～13小節）刻意停留在高音域，讓樂句聽起來略顯複雜，但其實都只是根音與和弦第5音（=5th 五度音）的運用而已，應該是能輕鬆地掌握彈奏位置的。

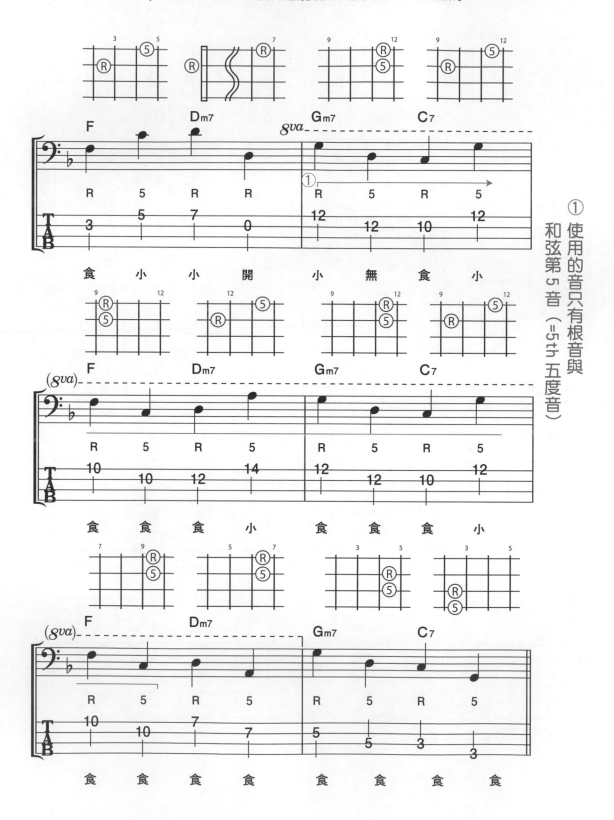

① 使用的音只有根音與和弦第5音（=5th 五度音）

記住爵士藍調的和弦進行吧！

要彈爵士的話，基礎的藍調和弦進行是一定要知道的！

藍調進行，是以 12 小節為一組和弦循環。主旋律會活用不少藍調音，而做為基底的三個和弦是 Ⅰ 7、Ⅳ 7、Ⅴ 7。若是在爵士藍調風的話，則是如譜例所示，會在第九、十小節加入在 Jam Session 等場所廣泛使用的和弦 - Ⅱ m7 和 Ⅴ 7。

這組和弦進行的插入可說是讓整個樂句帶有爵士味的最大功臣。既然要彈爵士，說上述這些東西是必練必彈的也不為過，請讀者記住這和弦進行吧！

■ 藍調進行與爵士藍調的常見進行

· 基本的藍調 12 小節進行

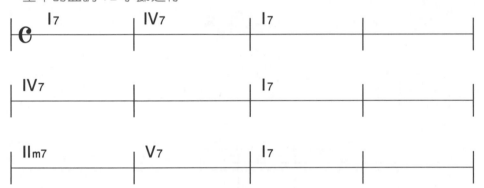

· 爵士藍調進行的和弦進行範例

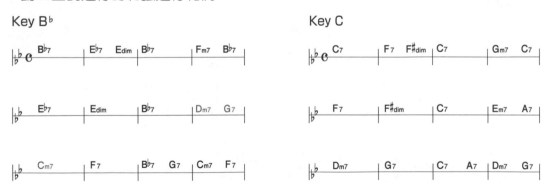

假設將 Key B♭ 第九小節的和弦，Cm7 視為 Ⅰ 的話，
第八小節的 Dm7-G7 則相當於 Ⅱm7-Ⅴ7。
可以透過像這樣隨處放入二五和弦的和弦進行，來增添樂句的爵士韻味。

第三小節是常被標記為 F（onC）的 F7 和弦。檢視與前一小節的和弦的連結，在和弦轉換之後所彈奏的，是 F7 和弦的和弦第 5 音（C）。遇到選擇原和弦根音之外的組成音開始彈奏的小節時，之後馬上彈根音是較為安全的用音選擇。

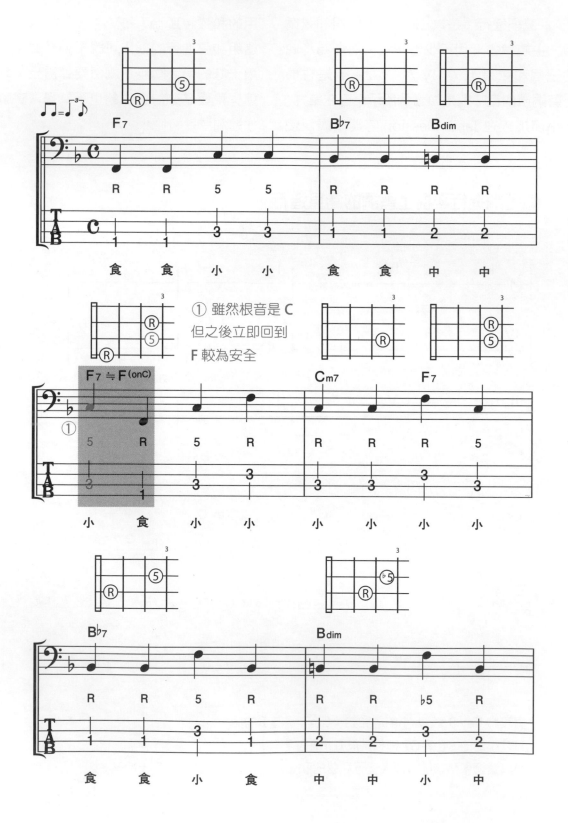

① 雖然根音是 C 但之後立即回到 F 較為安全

請讀者注意，截至目前，Bass Line 的用音一直都是在 1 ～ 3 格以及 3 ～ 5 格這兩個把位上演奏。請明確地確立出在各把位及把位移動時的運指方式吧！

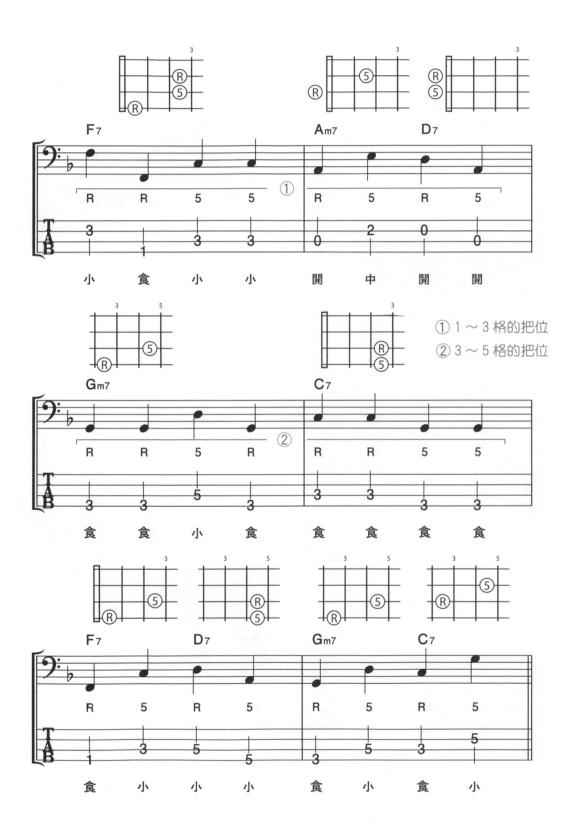

① 1 ～ 3 格的把位
② 3 ～ 5 格的把位

在 B♭7 到 Bdim 的地方，以同樣的音型（根音＋和弦第五音）來彈奏的話，就能將兩和弦的變化音聽得一清二楚，同時也將會和弦的特色音表露無遺，變成流暢圓滑的 Bass Line。

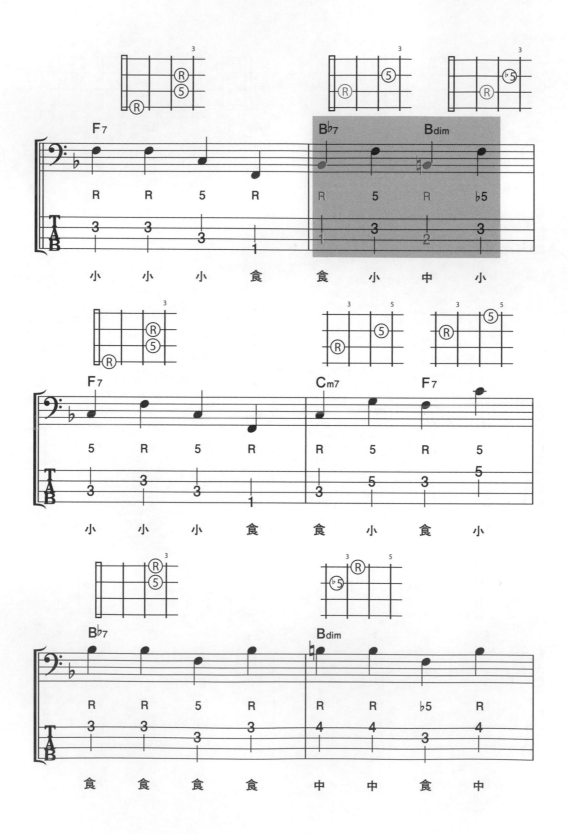

利用彈奏開放弦音的時機點，朝著本曲的最高把位 Gm7-C7 移動。即便只有使用根音與和弦第 5 音做為彈奏內容，但也能藉此表現出音域寬廣、生動的樂句。

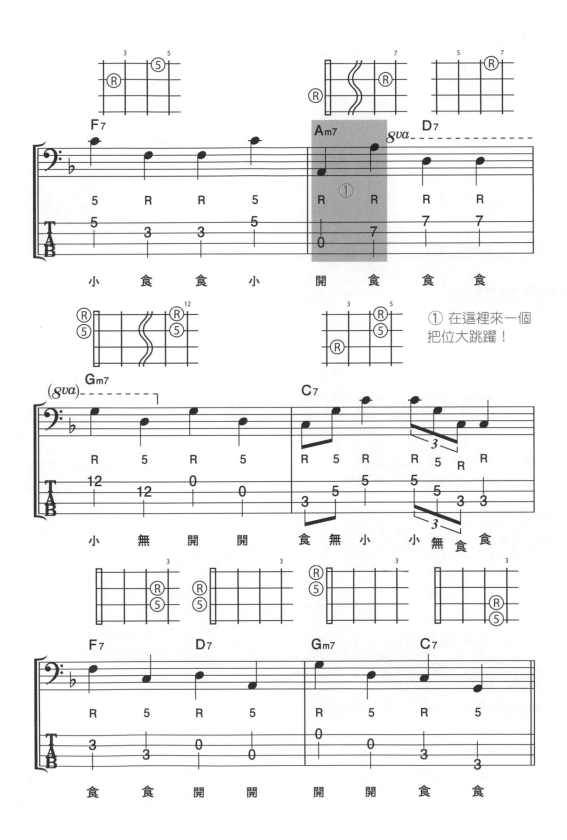

① 在這裡來一個
把位大跳躍！

在大三和弦（Major Chord）中使用和弦大三音（△3rd）吧！

重要度	★★★★★★★★☆☆
難易度	★★☆☆☆☆☆☆☆☆

能應用的和弦	除了掛留和弦(sus4)以外的大和弦、增和弦

Walking Bass 的基礎知識 **其四**

Check Point!

POINT 1 知曉大三和弦（Major Chord）的意義

POINT 2 掌握和弦大三音（△3rd）的位置以及運指的特徵

何謂大三和弦（Major Chord）？

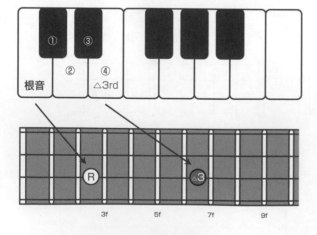

■ 從根音往上加 4 個半音就是
和弦大三音（△3th）的位置

根音　　　△3rd

3f　　5f　　7f　　9f

·和弦中有和弦大三音的例子
如 C、G7、B♭、△7 等等，
在英文音名旁沒有標記小寫 m 的和弦
（也請參閱第五天）

會被稱為大三和弦的關鍵在於有高於根音大三度音的組成音

　　三和弦大致上能分成大三和弦（Major Chord）與小三和弦(Minor Chord) 兩類，確立其和弦命名（屬性）的決定因素，在於其中的和弦第三音（3rd）是大三度音（△3rd）或小三度音（m3rd）。

　　和弦大三音位於根音再加 4 個半音上，是使大和弦擁有明亮氣氛的和弦組成音。

　　要是貝斯只彈和弦大三音的話，會有破壞和弦的平衡、妨礙主旋律等情形發生，但若適度地在旋律聲線上加上和弦第三音，便能奏出有和弦聲響（讓人有和弦感）的 Bass Line。

 ## 記住和弦大三音(△3rd)的位置吧!

■常見的和弦大三音位置

・與根音同弦右移 4 格的位置

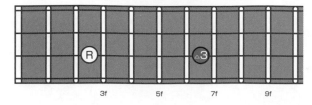

・比根音高一弦左移 1 格的位置

5 的加法

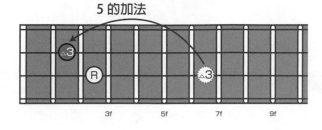

**配合聲線走向去選擇
適切位置的和弦大三音**

　　由於和弦大三音與根音相差 4 個半音,可見於指板上與根音同弦右移 4 格,及高一弦左移 1 格的兩個位置。至於要選擇彈哪個,就要看之後 Bass Line 的聲線走向了。

　　不管怎樣,把位移動都是無可避免的,希望讀者能確實估量好後頭的樂句用音動向,以做出精確的運指以及快速的把位移動,並避免發生聲音不經意的中斷或是拖拍等情形。

除了大三和弦之外,也含有和弦大三音(△3rd)的增和弦

■層疊兩次加上 4 個半音就是增和弦 (Augmented Chord)

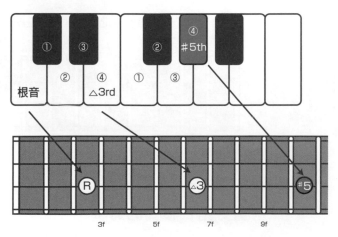

・增和弦的秘密

Caug 的組成音	C E G#	
Eaug 的組成音	E G# C	三者構成音都相同
G#aug 的組成音	G# C E	

**雖然有著和弦大三音(△3rd)
但聲響詭異的增和弦**

　　雖然和弦大三音是做出大和弦感相當重要的音,但在使用和弦第三音的和弦之中,也有相當特殊的,那就是增和弦。組成音為根音、和弦大三音、以及從和弦大三音再疊上 4 個半音的增第五音(#5th),以順、逆時針方式推算,三個音的音程皆各差 4 個半音(大三度)。就算想再多加第四個音,也會回到根音,只有三個和弦組成音;也因此有著不論和弦名稱是 Caug、Eaug 還是 G#aug,都只是根音不同,但組成音完全相同的特徵。

　　雖然是屬於含有和弦大三音的大三和弦系和弦,但由於有著與根音相差增第 5 音(=#5th 增五度音)這種令人感到不安的音程,使整個和弦帶有詭異的聲響。

4-1

用用看和弦大三音(△3rd)吧！　其一

| POINT 1 | POINT 2 | POINT 3 |

記住和弦大三音的位置！	將和弦大三音加入 Bass Line裏頭	決定好明確的把位移動時機
↓	↓	↓
Bass Line變得滑順	便能做出明亮的和弦感	減少誤奏及噪音

★在往和弦大三音(△3rd)出發之前★

■和弦大三音的位置與運指

· 若以小指按壓根音的話，
聲線較易於往琴頭側移動

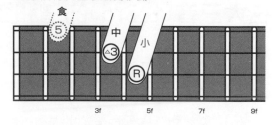

· 若以中指按壓根音的話，
聲線便難往琴頭側發展

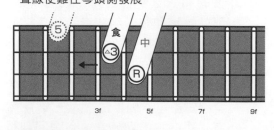

★兩種不同位置的，根音－大三音－完五音★

■根音→大三音→完五音的運指範例

· 模式1：用食指做為把位移動時的基準

· 模式2：用小指做為把位移動時的基準

**以樂句接下來的走向為考量
安排運指方式**

　由於位於高根音一弦左移1格的大三度音距離根音較近，非常適合拿來與其鄰近的音域做樂句設計。也請讀者記住，若是用小指按壓根音的話，樂句的聲線是較易於向琴頭側展開的。

考量好把位移動的時機

　希望讀者在遇到橫跨3格以上的樂句時，不要強迫自己硬是伸展手指、或者嫌煩跳過。確實地做出把位移動吧！至於運指與把位移動的時機，則要事先觀察下個和弦或 Bass Line 的走向來決定。

確認和弦大三音(△3rd)的位置吧！ 其一

根據樂句走向來選擇位置與運指方式

在不使用開放弦，去彈奏根音 - 大三音 - 完五音的情況下，彈奏的位格範圍勢必會拉到 4 格的幅度。若是用 3 格四指（參閱 P47 ）的運指方式，就必需做小範圍的把位移動。

雖然在某種程度上這樣挺麻煩的，但可以依據想要的樂句走向來選出把位移動的方式。

如：樂句聲線想往琴頭側發展的話就空下食指；想往琴橋側發展的話就空下小指。簡單來說，就是要根據接下來的聲線走向、運指或把位移動的時機，來選擇要彈哪個位置的大三音。

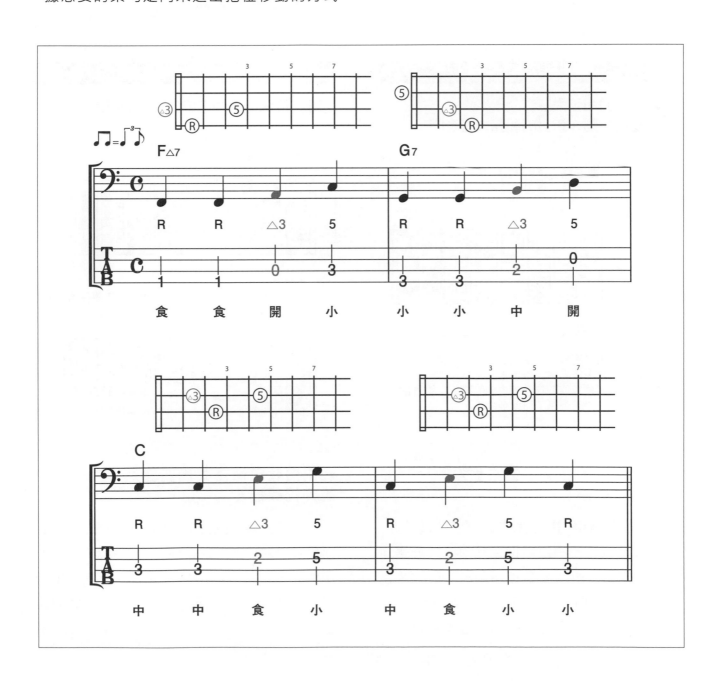

用用看和弦大三音(△3rd)吧！ 其二

POINT **1**	POINT **2**	POINT **3**
再多記一個和弦大三音的位置！	學會以食指按壓根音的運指	學會以食指按壓根音的運指
↓	↓	↓
用音、樂句的範圍變寬廣	Bass Line就不會千篇一律	估量好和弦行進之後再設計精確的運指

★另一個和弦大三音★

■ 另一個和弦大三音
當選擇同條弦上的和弦大三音時

當選擇高一弦左移 1 格的
和弦大三音時，運指為這個範圍

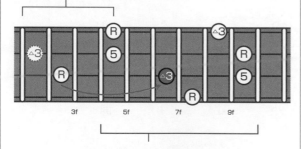

若是選擇同條弦上的和弦大三音，
運指範圍將擴展成這樣，
但是，依樂句聲線走向的需求，這樣的
把位移動是不可避免的！

使用同弦上和弦大三音來做為
擴展音域的跳板

由於在根音與同弦上和弦大三音之間移動，需要做大範圍的把位變換，當想要擴展樂句範圍、或者需要往高音域移動時，便能將之做為媒介。同時，為了讓樂句聲線進行流暢，掌握並記下大範圍指板上的各音音名是絕對且必要的條件。

★利用把位移動做出抑揚頓挫的聲線起伏★

■ 把位選擇不同造成的樂句語感差異

· 由於各音緊臨的把位壓弦簡單，
容易做出緊湊的聲音

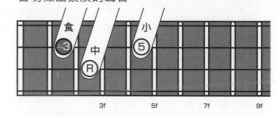

· 各音間距較遠的把位移動，常需加入滑弦等
技巧，能做出具有氣勢的感覺

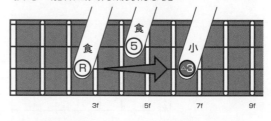

利用滑弦與滑音來增添樂句
的抑揚頓挫

由於根音與同弦上的和弦大三音相隔 4 格，活用這樣的〝空間〞來編曲也是相當不錯的。例如在把位移動時，加入滑弦、滑音做出上昇系的樂句的話，便能表現出生動有力的聲線語感。

利用把位變換來構思新的樂句

此為使用根音與同弦上和弦大三音的例子。明明樂句前半的聲線處理與 P63 是幾乎一樣的，卻只因為更換了和弦大三音的位置，而讓整個彈奏的感覺、指板上把位的景色大變！

簡單說來，就是因為彈奏位置的變化，而讓自己對樂句處理的認知與構思也出現改變。

當發覺自己所演奏的 Bass Line 千篇一律、讓人無聊時，使用跟以往不同的位置來彈奏，不失為一個不錯的辦法。像這樣藉由改變音的位置，而有了新的樂音構思或新的 Bass Line 走向，也是編曲上相當常見的。

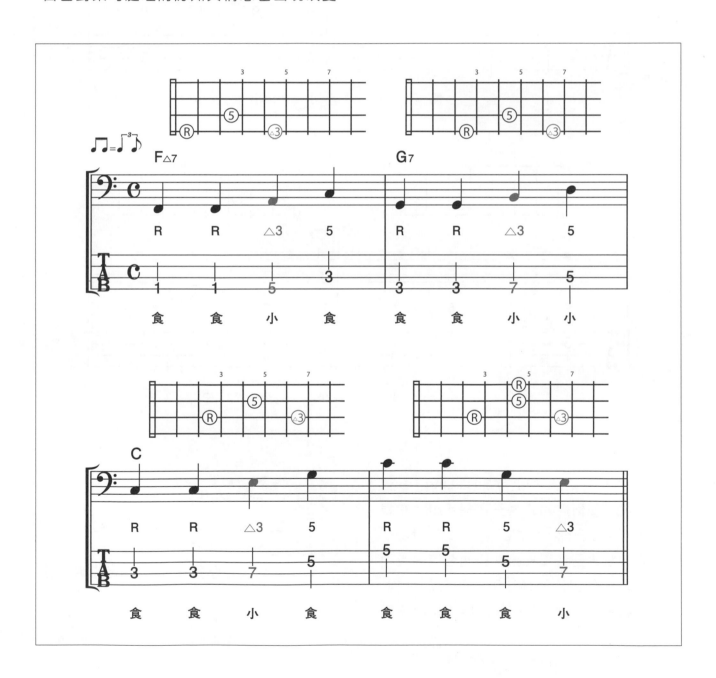

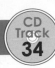

Ex-1 經過和弦大三音的上行Bass Line

難易度 ★★★☆☆☆☆☆☆☆　　實用度 ★★★★★★★★☆☆

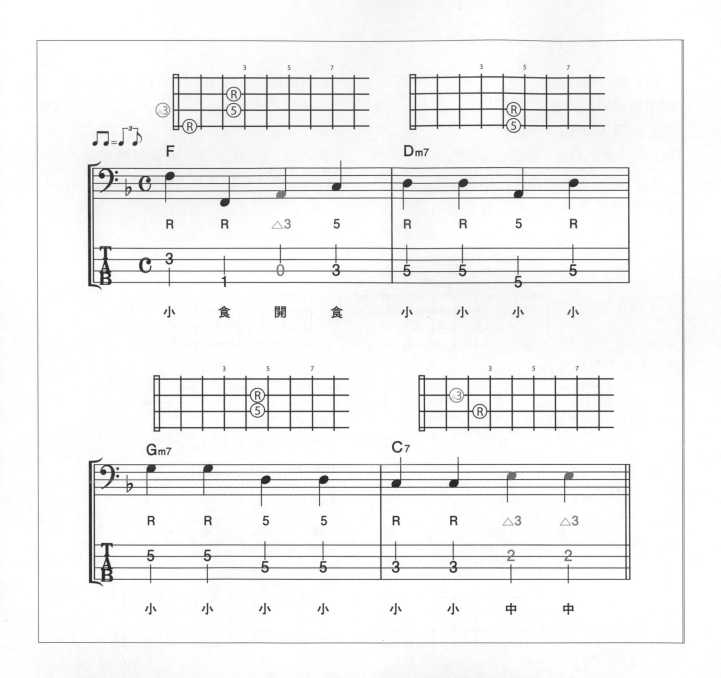

經過和弦大三音的上行 Bass Line。練習重點在於：如何將和弦大三音靈活組合在根音及和弦第 5 音間。比如說第一小節的地方，透過將和弦大三音置於根音與和弦第 5 音中間，成功地做出流暢通往下個和弦的階梯。像這樣利用和弦大三音來設計樂句是非常重要的。

Check Point!

☐ **製作使用和弦大三音的上行樂句**
☐ **流暢地接往下個和弦**
☐ **利用和弦大三音呈現Bass Line的明亮感**

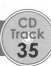
Ex-2 經過和弦大三音的下行Bass Line

難易度 ★★★★☆☆☆☆☆☆ 實用度 ★★★★★★☆☆☆☆

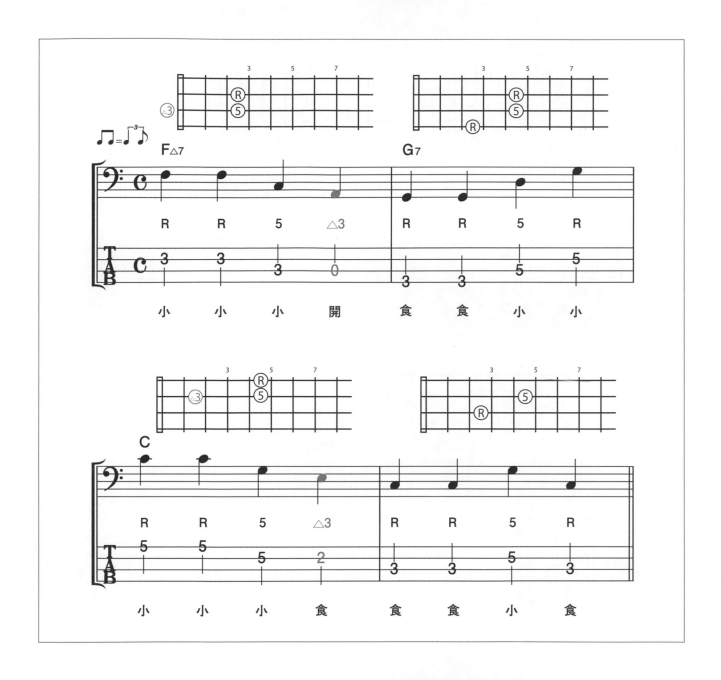

與 EX-1 相反，此為經過和弦大三音的下行 Bass Line。雖然有較難以運用的缺點，但可將其活用在，如第一～二小節的二度上行（F△7 → G7）和絃進行；或是第三～四小節同一和弦持續二小節時的八度轉換等等。

Check Point!

☐ 知道利用和弦大三音來下行的樂句特徵

☐ 可當作到達目標音時的緩衝墊

☐ 就算是從高音弦下降到低音聲部，也要把握好其和弦組成音的運用

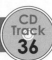

Ex-3 猶如包抄般夾擊下個和弦根音的Bass Line

難易度 ★★★☆☆☆☆☆☆☆ 實用度 ★★★★★★★★★☆

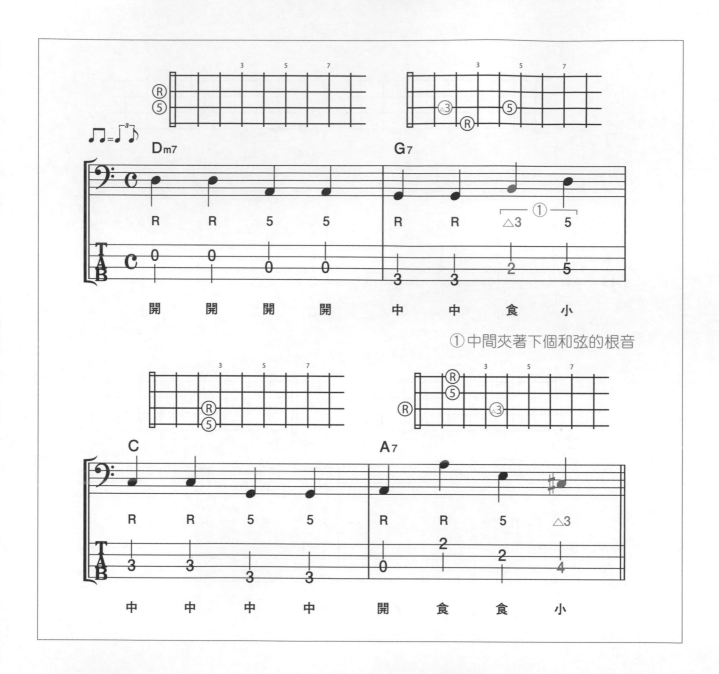

① 中間夾著下個和弦的根音

　　重點在於第二小節的第三＆四拍處。將下個和弦的根音（C），夾於 G7 的和弦大三音以及第五音之間(也就是相對於 G 的四度音）。像這樣在和弦轉換前，夾住下個和弦根音的音型，有提醒下個和弦為何的功能。可說是和弦四度上行時的必殺技。

Check Point!

☐ 上、下行外，新構想的音型
☐ 當和弦行進為四度上行時，彈奏根音－和弦大三音－和弦第5音，就能自然而然地就包夾到下個和弦根音
☐ 也可運用於下行

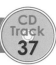

Ex-4 利用把位移動來添增韻味

難易度 ★★★☆☆☆☆☆☆☆　　實用度 ★★★★★★★☆☆☆

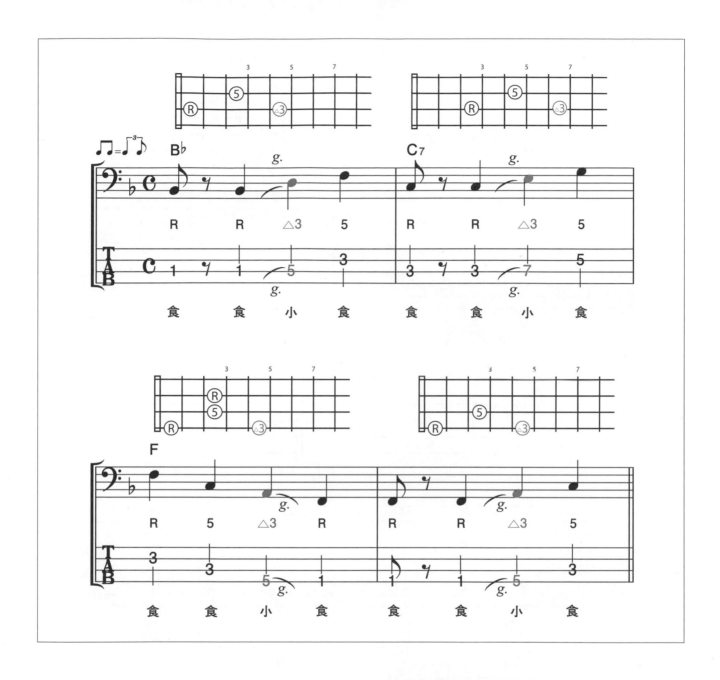

在各小節第三拍的奏法上，加入滑奏作出大範圍的把位移動的例子。不論樂句本身速度是快是慢，都能夠表現出與平常運指不同的語感。請因應不一樣的 Tempo，去找出最恰當的滑奏速度並活用它吧！

Check Point!

☐ **為樂句增添抑揚頓挫**
☐ **滑奏的速度會因為Tempo而有所不同**
☐ **能夠彈出圓滑的樂句**

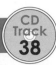
Ex-5 在增和弦中使用和弦大三音

難易度 ★★★★☆☆☆☆☆☆ 實用度 ★★★★★★★☆☆☆

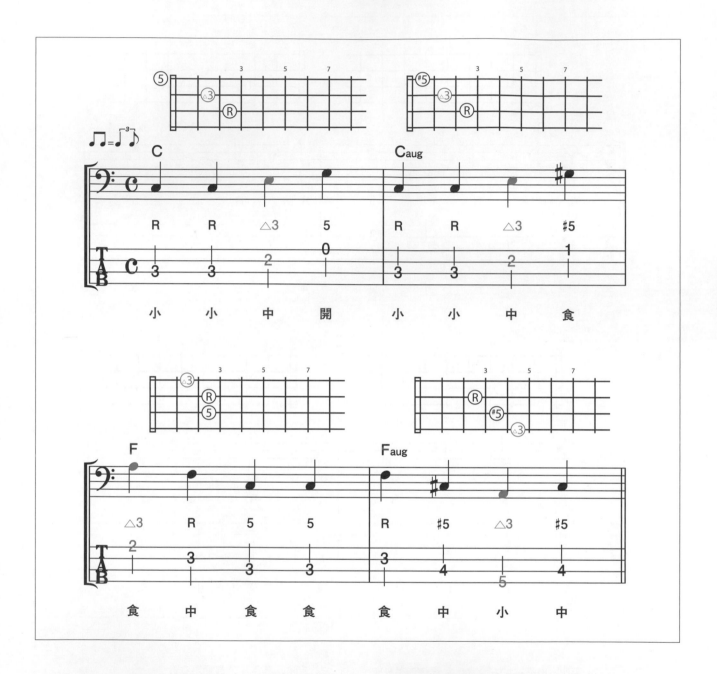

在增和弦中使用和弦大三音的獨特樂句。刻意不在第三小節的起拍彈奏根音的原因是，將第一、二小節具有彰顯 C 及 Caug 和弦屬性的和弦大三音（△3rd = E），收到帶有〝結束一段 V → I 的和弦進行感〞的 A 音。總之，請讀者先記著也有這種將和弦大三音如此使用的手法吧！

Check Point!

☐ 學會增和弦特有的運指
☐ 記住增和弦出現的模式
☐ 記住增和弦的聲響

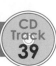

Ex-6

NG例：不好的和弦轉換

難易度	無	實用度	無

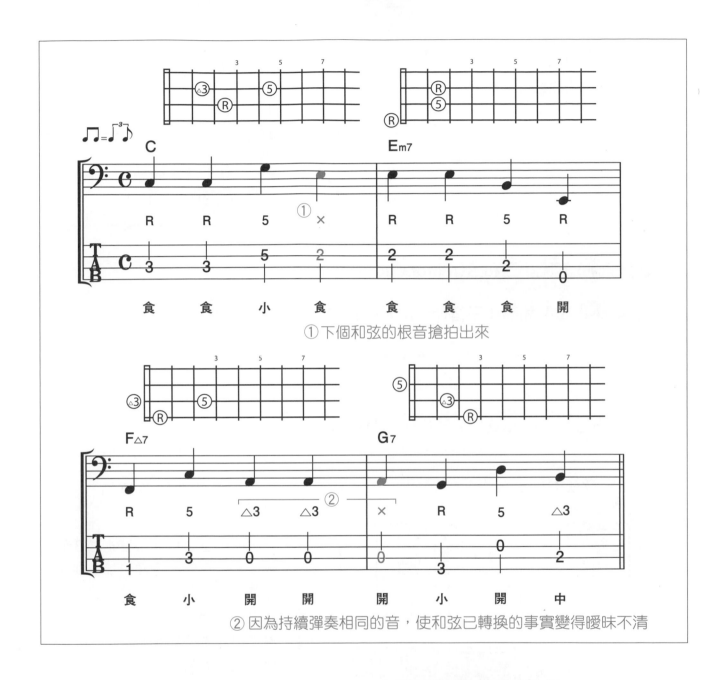

① 下個和弦的根音搶拍出來

② 因為持續彈奏相同的音，使和弦已轉換的事實變得曖昧不清

第二小節 Em7 的根音 E，同於第一小節 C 的和弦大三音。因此，要是在和弦轉換前彈奏和弦大三音（E）的話，就讓人有了下一個和弦根音搶拍（提前出現）了的錯覺，以致無法清楚表現和弦已轉換了。此外，第四小節則會因為聽起來像是和弦的轉換是不是換慢了？所以 NG。

Bad Point!

☐ 是不是搶先彈了下個和弦內音

☐ 和弦換得太慢

☐ 沒有注意和弦進行

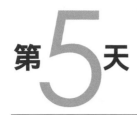

第5天 在小三和弦中(Minor Chord)使用和弦小三音(m3rd)吧！

重要度	★★★★★★★★☆☆	難易度	★★★☆☆☆☆☆☆

能應用的和弦 小三和弦、減和弦

Check Point!

POINT 1 知曉小三和弦(Minor Chord)的意義

POINT 2 掌握和弦小三音(m3rd)的位置以及運指的特徵

何謂小三和弦(Minor Chord)？

■ 從根音往上加 3 個半音就是和弦小三音

· 和弦音中有小三音的例子

如 Cm、Gm7、B♭m7 等等，
在英文字旁有標記小寫 m 的和弦

表現出低沉陰暗氣氛的小三度音

和弦小三音位於根音再加 3 個半音上，是使小三和弦擁有灰暗氣氛的和弦組成音。雖然只和和弦大三音相差半音，但由於聲響與和聲效果是完全相反的，所以使用三度音時，絕對！要正確地運用兩者。

含有和弦小三音的小和弦標記方式，會在根音的右方加上縮小的 m；或是 -（減記號），請讀者千萬別看漏了。

 # 記住和弦小三音（m3rd）的位置吧！

■ 常見的和弦小三音位置

· 與根音同弦右移 3 格的位置

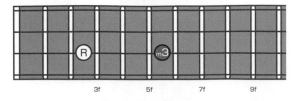

· 比根音高一弦左移 2 格的位置

5 的加法

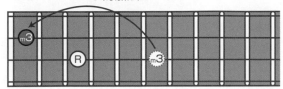

和弦小三音是
連運指也得好好揣摩的音

由於和弦小三音與根音相差 3 個半音（小三度），可見於指板上與根音同弦右移 3 格的位置，以及高一弦左移 2 格的位置。不論是哪個位置的和弦小三音，都與根音有兩個琴格以上的差距，要是用 3 格四指的運指法來彈奏和弦小三音的話，就得用中指去按壓小三和弦的根音，這對運指上而言並非易事。請讀者得時時刻刻考量好樂句的走向，以做出對彈奏最便利的運指方式！

 # 除了小三和弦之外，也含有和弦小三音（m3rd）的減和弦系

■ 層疊兩次 3 個半音就是減和弦
（dim＝Diminished Chord）

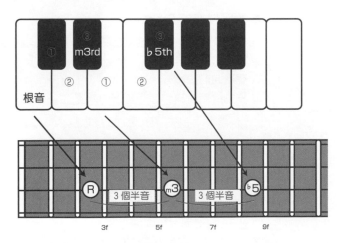

· 減七和弦 (dim7 chord) 的秘密

	組成音			
Cdim7 的組成音	C	E♭	G♭	B♭♭
E♭dim7 的組成音	E♭	G♭	B♭♭	D♭♭ (=C)
G♭dim7 的組成音	G♭	B♭♭	D♭♭ (=C)	F♭♭ (=E♭)
Adim7 的組成音	A (=B♭♭)	C	E♭	G♭

所使用的音都相同

減七和弦(dim7 chord)
有著又灰暗又詭異的聲響

減和弦，是將和弦組成音以每 3 個半音（小三度）的音程相疊組成的和弦。組成音為：根音、小三音（m3rd）、減 5 音（♭5th）、減減第七音（♭♭7th），這四個音。是聲響聽起來灰暗又詭異的和弦。

順帶一提，Cdim7、E♭dim7、G♭dim7、Adim7 這幾個減七和弦只是根音不同，和弦構成音是完全一樣的。組成音不同的減七和弦總共只有三種。此外，m7(♭5) 又被稱為半減和弦，請讀者順便記起來吧！

5 – 1

用用看和弦小三音(m3rd)吧！　其一

POINT 1	POINT 2	POINT 3
記住和弦小三音的位置！	將和弦小三音加至 Bass Line 裏頭	決定好明確的把位移動時機
↓	↓	↓
Bass Line變得滑順	便能做出灰暗的和弦感	減少誤奏及噪音

★確認和弦小三音的位置吧！★

■ 和弦小三音的位置與運指

· 從根音來看，和弦小三音（m3rd）和和弦第 5 音（5th）處在對稱的位置

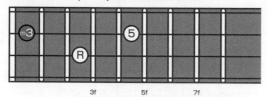

· 根音 - 和弦小三音 - 和弦第 5 音（5th）- 八度根音的指型有相當多種組合方式

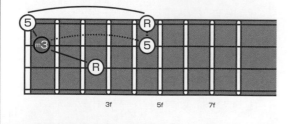

★刻意去掉根音的情況★

■ 過門與主旋律和背景伴奏的差異

● 過門與主旋律

· 不須從小節的起拍開始彈奏
· 不彈奏根音較佳
· 刻意錯開彈奏時點也是沒問題的
· 聽起來拖拍也是 OK 的

　→藉由離開制式的框架，
　與平常的背景伴奏做出差異性，
　將使樂句更為突出、明顯

● 背景伴奏的 Bass Line

· 不從小節起拍彈的話就會不清楚小節從何開始
· 彈奏根音較佳
· 彈奏時點須準確
· 拖拍的話會讓整體有延遲的感覺

　→是提示和聲及節奏的主要根基

位在與和弦第5音(5th)對稱的位置

　和弦小三音位於高根音一弦左移 2 格的位置。由於和弦小三音與和弦第 5 音是在以根音為中心的對稱位置上，在設計樂句時，也能以圖形來記憶，將其自如地轉移到各把上做出樂句。這也是在製作 Bass Line 時相當有趣的構想。

做出與背景伴奏的差異

　不只限於和弦小三音，在彈奏過門或主旋律時，試著抽掉根音、刻意錯開彈奏時點，不要在 On Beat 的拍點上吧！這樣的話，就算是只使用根音、和弦小三音、和弦第 5 音的樂句，跟背景伴奏的 Bass Line 對比會更明確、突出。

用譜面確認！ 確認和弦小三音(m3rd)的位置吧！ 其一

難易度 ★★★☆☆☆☆☆☆☆

利用把位移動來增添抑揚頓挫

第一小節為含有♭5th 及和弦小三音(m3rd)的應用；第三、四小節則是利用「和弦小三音與和弦第 5 音（5th）左右對稱於根音」這個位置關係來設計的上行 Bass Line。藉由同時使用和弦小三音與和弦第 5 音（5th），擴展把位移動的幅度，便能做出聲線如同鐘擺一般，朝左右大幅度地擺動的印象。當然，活用變寬的把位移動幅度，在其中加入滑音、滑弦等，為整個樂句增添抑揚頓挫的聲線起伏也是很不賴的構想。不管怎樣，運指和把位移動的時機會大大地影響到樂句的語感和方向性，請讀者好好整理一下吧

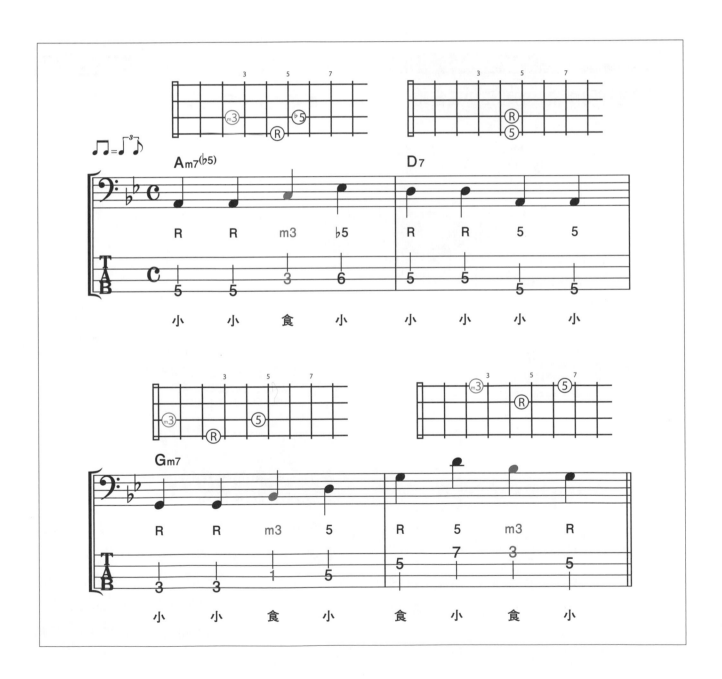

用用看和弦小三音(m3rd)吧！　　其二

POINT 1	POINT 2	POINT 3
再多記一個和弦小三音的位置！	學會小三和弦特有的把位移動	要同時將多個小節想成一個樂句來演奏
↓	↓	↓
用音、樂句的範圍變寬廣	就不會搞混大小三和弦	就能做出不會中斷，聽起來柔軟、圓滑的 Bass Line

★另一個和弦小三音★

■當選擇同條弦上的和弦小三音時

當選擇往高音弦／左移 2 格的
和弦小三音（m3rd）時，運指為這個範圍

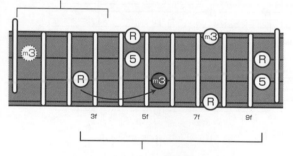

若是選擇同條弦上的和弦小三音（m3rd），
運指及音域可擴展至這個範圍，
但是，為因應聲線的走向
把位移動是無可避免的！

★同一和弦延續下去的情況★

■柔軟的和弦音型

· 和弦有所變化的情況

當和弦隨著每一小節皆有所變化時，
就非得在和弦轉換之後，
彈奏根音來提示他人和弦已變化

· 同一和弦接連出現的情況

由於第三～四小節是同樣的和弦，
所以能將這兩個小節視為一
個大個體去使用和弦內音。

向高音域發展的同弦和弦小三音

　　與根音位於同一弦的和弦小三音，就跟和
弦大三音一樣，會往琴橋側做把位移動。想
要讓樂句往高音域發展的時候，就選擇這個
和弦小三音。當然，也是能加入滑弦等技巧
來修飾 Bass Line 的。

遇上同一和弦延續時，
要放大視野來處理

　　當遇上同一和弦接連下去的情況，就沒有
必要非得在各小節內完成樂句，抑或是在第
一拍彈奏根音。將和弦相同且相接的小節，
全部視為一個大個體去設計 Bass Line 的話，
就更容易做出圓滑流暢的 Bass Line。

確認和弦小三音(m3rd)的位置吧！　其二

難易度 ★★★☆☆☆☆☆☆☆

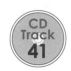

CD
Track
41

運指一變樂句的呈現也會跟著改變

　　將 75 頁的樂句聲線直接複製貼上，只是改變了運指方式而已。加了開放弦音的樂句，不用說，但相信讀者會發現：不單只是彈奏的位置改變了，眼前指板的景色、以及樂句的樂感，也跟原本的相去甚遠。或許這樣的彈奏設計，更適合創造出精巧且俊敏的 Bass Line 也說不定。

　　以中指去按壓第三小節的和弦小三音，再以食指去按壓之後第三弦第 5 格的和弦第 5 音（5th），是為了方便彈出之後的樂句展開。但要是一開始刻意以小指去按和弦小三音的話，整個小節的運指流暢度，將會大受影響。

Ex-1 經過和弦小三音的上行Bass Line

難易度 ★★★☆☆☆☆☆☆☆　　實用度 ★★★★★★★★☆☆

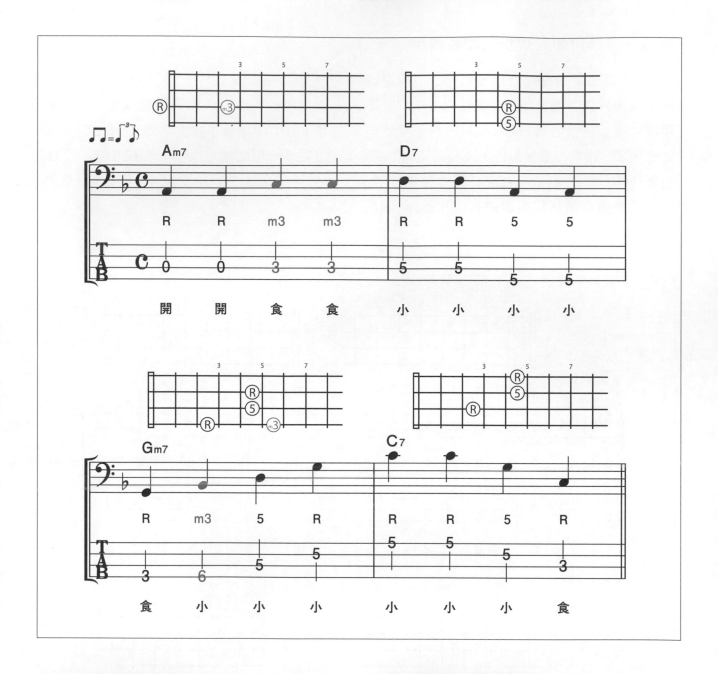

小三和弦後常常會接續上行四度的七和弦。此時，讀者可以單純地只走和弦小三音，就能完成流暢的 Bass 聲線連結（如 1 ～ 2 小節）。也能做一個跳接八度根音（＝下個和弦根音的 5th 音）到達目標音（如 3 ～ 4 小節）。

Check Point!

☐ 習慣經過和弦小三音的上行Bass Line

☐ 記住和弦小三音的位置

☐ 一邊揣摩跟下個和弦的距離感一邊運用和弦小三音

Ex-2 經過和弦小三音的下行Bass Line

難易度 ★★★★☆☆☆☆☆☆　　實用度 ★★★★★★☆☆☆☆

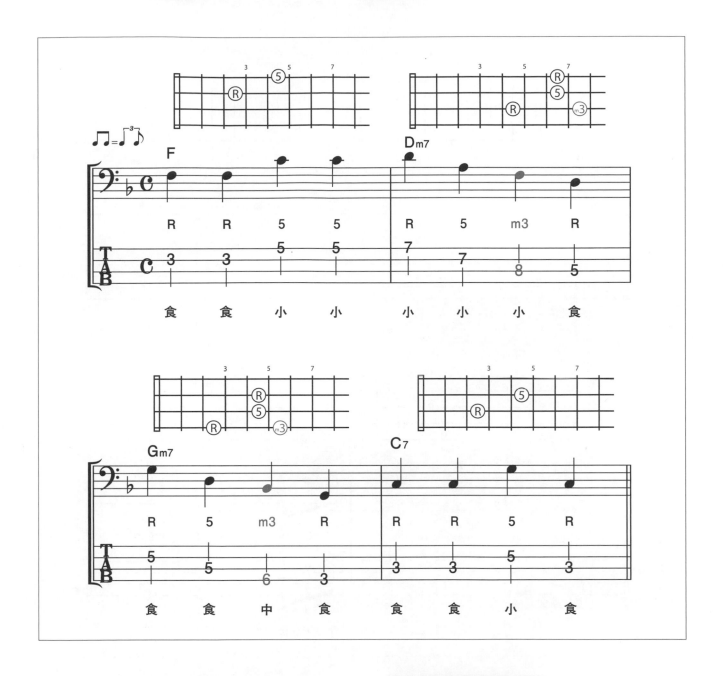

雖然這應用法本身有點依賴 " 和弦進行為上行四度 " 這先決條件，但經過和弦小三音的下行 Bass Line，並非直接由 m3rd 下降到下一個和弦，而是要像第二＆三小節和第三＆四小節那樣，先降到下個和弦根音的逆行（下行）四度音，再折返回來（譯者按 EX：第 2 小節 m3rd（F）→ R（D）→第 3 小節 R（G）。D 為 G 的下行四度音。算法：G → F → E → D。），這樣的聲線及運指才會比較自然。

Check Point!

- ☐ 知曉和弦小三音的下行Bass Line的味道
- ☐ 就算從一個八度之上的根音作下行，也不會因為音的位置而感到迷惘
- ☐ 記住聲音折返的感覺

Ex-3 猶如過門般的表現手法

難易度 ★★★☆☆☆☆☆☆☆ 實用度 ★★★★★★★☆☆☆

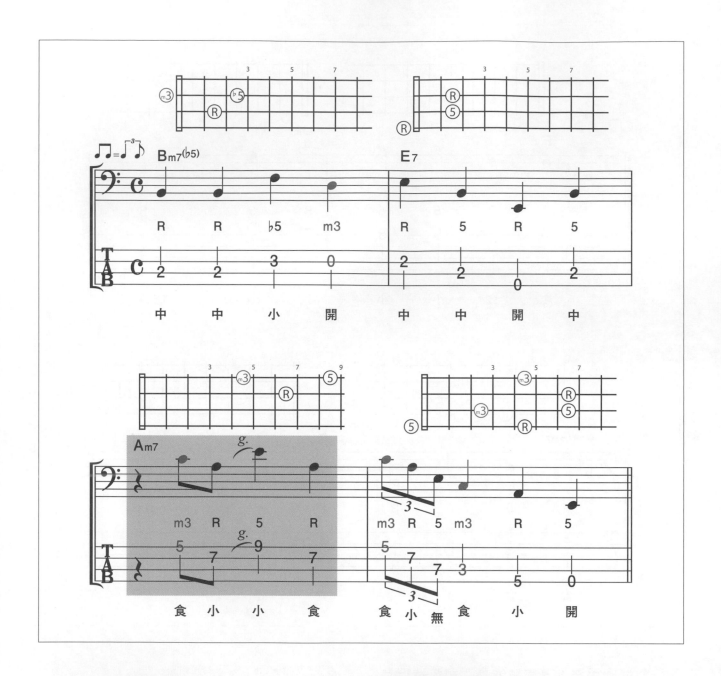

第三小節為過門的樂句。藉由刻意拿掉起拍（第一拍休止），從和弦小三音開始彈奏樂句，來彰顯出與普通的純節奏性 Bass Line 有何不同。雖然和弦的明暗性依舊明顯，但這也可說是和弦第三音本來就有這樣的功能。

Check Point!

☐ 能利用和弦第三音做為過門或主旋律用音
☐ 即便只用和弦組成音也能彈過門
☐ 作出與一般Bass Line聲線的差異

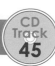

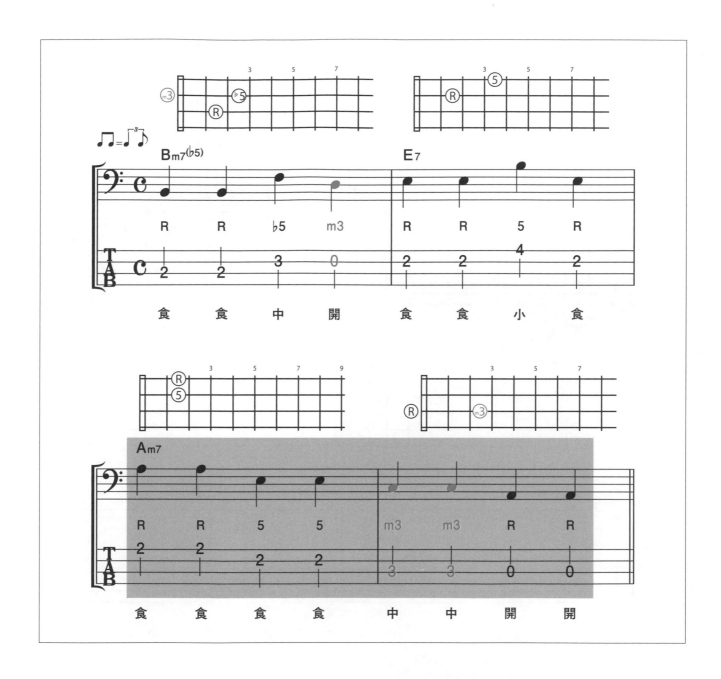

Ex-4 連續出現同個和弦時的表現手法

難易度 ★★★☆☆☆☆☆☆☆　實用度 ★★★★★★★★★☆

雖然連續出現同樣的和弦時，Bass Line 常會有打結而伸展不開的感覺。但像第三＆四小節那樣，依和弦音組成每兩拍作下行的話，除了能舒緩樂句的速度感，也有爭取更多的時間去思考下個樂句的聲線安排。此處的重點在於，培養讀者能將兩小節視為一段樂句的思維邏輯。

Check Point!

- [] 變換思維去設計Bass Line
- [] 沒有躍動感的Bass Line也還能接受
- [] 考量Bass Line整體的快慢

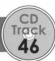
Ex-5 在減和弦（Xdim Chord）中彈奏和弦小三音

難易度 ★★★☆☆☆☆☆☆☆　　實用度 ★★★★★★★★☆☆

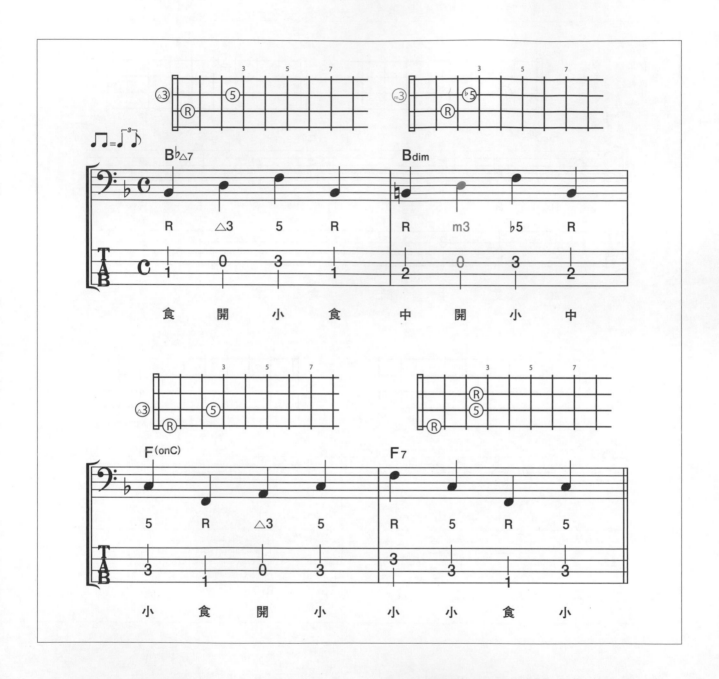

像第一＆二小節那樣，以對比前後和弦的音型按法，去彈奏減和弦的話，相信讀者就能充分理解，為什麼使用減和弦可以突顯半音進行的和弦行進感了。簡單來說，就是要刻意營造出兩和弦間的和弦進行只有根音有移動。

Check Point!

☐ 確實地作出減和弦的味道
☐ 記住減和弦的出現模式
☐ 考量與前後和弦的對比

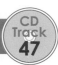

Ex-6

NG例：搞錯和弦大三音與和弦小三音

難易度	無	實用度	無

搞錯聲音組合的 NG 例。要是在該彈和弦小三音的地方，誤彈成和弦大三音的話，想當然爾，和弦會變得混濁、和聲也會崩解。雖然僅僅只有半音之差，但和弦小三音和和弦大三音的差別，大到只要一搞錯就會直接成為致命傷。

Bad Point!

- [] 判別和弦屬性的特徵音－和弦第三音絕對別彈錯！
- [] 腦裡沒記好和聲的聲響
- [] 沒記熟和弦進行

第6天 彈奏混合和弦大三音與和弦小三音的Bass Line吧！

重要度	★★★★★★★★★☆	難易度	★★★☆☆☆☆☆☆☆

能應用的和弦 掛留和弦(sus4)以外的全部和弦

Walking Bass 的 基 礎 知 識 其六

Check Point!

POINT 1 習慣二五和弦進行（Two Five）

POINT 2 以鋸齒法則為中心去設計Bass Line

何謂二五和弦進行（Two Five）？

■所謂的二五和弦進行

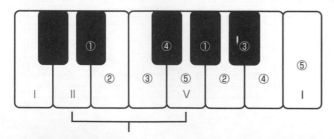

因為從調性和弦中的 II 往 V 進行所以叫二五和弦進行！

· 從指板上確認的話，會發現兩者的根音位置都在異弦同格上

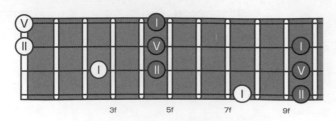

爵士味的關鍵 二五和弦進行

二五和弦進行是和弦進行的一種模式，在爵士樂中是最為重要、最能彰顯出爵士味道的和弦進行。說得具體一點，當我們把目標和弦作為 I 或 I m 時，二五和弦進行就會是 II m7- V 7- I 、 II m7$^{(\flat 5)}$- V 7$^{(\flat 9)}$- I m、II m7- V 7- I m 等等的和弦進行。不管是哪種，這裡的重點在於：" 和弦間的根音變化都是連續的四度上行 "。

由於在爵士樂中，二五和弦進行可說是多到令人厭煩的地步，為避免自己只會一招半式，請讀者趁此機會，自我多研習，多準備一些 Bass Line 的變化版吧！

 ## 留心鋸齒法則吧！

■ 各拍的節拍強弱以及使用的音的優先度

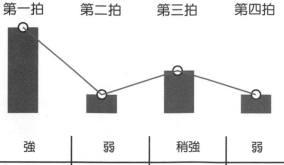

節拍	強	弱	稍強	弱
例①	根音	和弦大三音 （△3rd）、 和弦小三音 （m3rd）	和弦第 5 音 （5th 五度音）	和弦第七音 （7th）
例②	根音	和弦第 5 音 （5th 五度音）	根音	和弦大三音 （△3rd）、 和弦小三音 （m3rd）
例③	根音	根音	和弦第 5 音 （△3rd）、 和弦小三音 （m3rd）	和弦大三音 （△3rd）、 和弦小三音 （m3rd）

和弦音的選擇
也要按照鋸齒法則

如同先前在 P9 解說過的那樣，鋸齒法則除了能應用在音符的強弱之外，還能用來說明：在一個小節的和弦中，各個拍子該彈奏的和弦音(和弦組成音)的優先度。

將在 P8 解說過的和弦音的重要度，放在鋸齒法則上來對照的話，就會呈現出，根音→和弦第三音（ 3rd ）→和弦第 5 音（5th）→和弦第七音（7th）、延伸音的重要選擇順序。當然，要是都被這法則給束縛住的話，便會無法自由地彈奏音符了。所以建議讀者，就將它 " 放在腦中的一角 " 就好，不需要滿腦子都是它。

既非大三和弦也非小三和弦的和弦

■ 所謂的掛留和弦（sus4），指的是

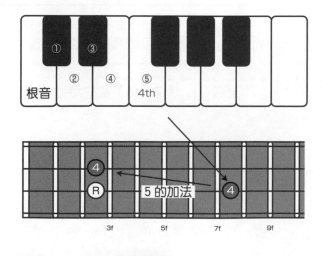

· 使用 sus4 時的注意事項

以 B7sus4→E 的和弦進行為例，由於 B7sus4 的和弦第 4 音（4th）為 E，要是在和弦轉換前使用這個音的話，就會發生和弦提前搶拍的情形！

保留和弦明暗不語的
掛留和弦

不明示出和弦大三音或和弦小三音，以和弦第 4 音（4th）取而代之作為組成音的，便是掛留和弦（ sus4 ）。較為常見的應用是，在 V 7sus4 → V 7 的和弦進行中，去減緩和弦發揮功能的時機；或是單純代替 V 7，來軟化過強的和弦聲響等等。

在掛留和弦中，是禁止使用和弦的大、小第三音！可以用和弦第 4 音（4th）代替來設計 Bass Line。由於掛留和弦之後，常接四度上行的進行，請讀者要特別注意自己在和弦轉換前所彈奏的音。不要和下個和弦的根音打架囉！

目的地為大三和弦的二五和弦進行

POINT 1	POINT 2	POINT 3
習慣大三和弦的二五和弦進行	大量記憶二五和弦進行的Bass Line	用級數的觀念來替代和弦名稱
↓	↓	↓
預測和弦進行的模式	逐漸習慣爵士樂	便能記住曲子的和弦進行模式

★留意二五和弦進行的目的地★

■二五和弦進行的訣竅

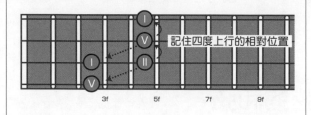

記住四度上行的相對位置

舉個例,在 II m7-V7-I 的和弦進行中,與其執意於安排 Bass Line 如何地能在各個和弦的組成音中流暢進行,不如去思考該怎樣讓 V-I 和弦進行的聲線完美著陸。

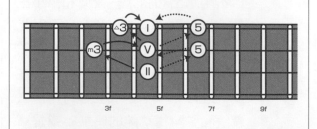

★試著將之應用在鋸齒法則中吧!★

■各拍的節拍強弱以及使用的音的優先度

拍	對於各拍該有的 "職責" 理解
第一	總之就是下根音
第二	通往第三拍的接口
第三	彈根音或和弦第5音(5th)等,重要度較高的和弦構成音
第四	準備做為下次的和弦轉換

通往目的地的大洪流

在二五和弦進行中,並非要自己為配合、嵌入其中的各個和弦來設計 Bass Line;II m7 就好像是 V 7 的小弟一樣,I 或 I m 才是整個進行的最終目的地,整個樂句的 Bass Line 編寫,就是個要聲線無誤完美地到達 I 或 I m 和弦的流程。

理解各拍的職責

雖然只靠根音、和弦第三音、和弦第 5 音這三個音來做為 Bass Line 的素材是很難有甚麼質感的,但還是希望讀者能配合 4/4 拍律動的強弱性,一邊想像著鋸齒法則來彈奏 Bass Line。不知你是否已能隨著節拍的輕重所需,在和弦感的洪流之中,依鋸齒法則描繪出 Bass Line 的聲線樣貌了呢?

以大三和弦為"目的地和弦"的二五和弦進行

用譜面確認！

難易度 ★★★☆☆☆☆☆☆☆

用二五和弦進行所描繪出來的緩和上行Bass Line

　　第一、二小節就是二五和弦進行，目的地是B♭。但其實，在我們所彈過的譜例中，一直以來幾乎都有二五和弦進行的存在，所以這裡的和弦進行也沒甚麼新的觀念需要再作介紹的了。

　　樂句方面的話，相信讀者可以看出，這是個藉由同時使用和弦小三音與大三音，朝第三小節的B♭緩緩上行的Bass Line。花心思在通往"目的地和弦"的樂句設計上是非常重要的。

　　至於鋸齒法則的應用，硬要說的話就是第三小節了。由於整個樂句壯大的上行Bass Line，會結束在第一拍的根音上，而第二拍就只是通往第三拍的接口而已，這裡所使用的根音並沒有甚麼特別的意涵。

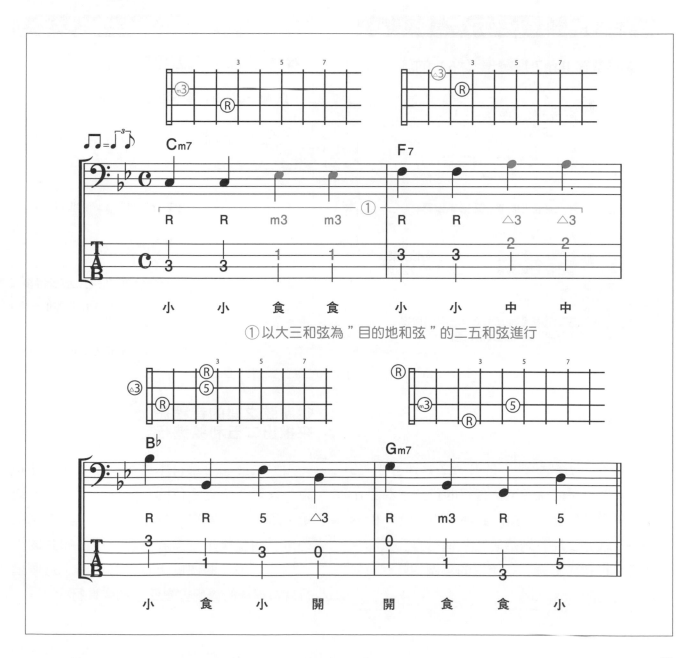

① 以大三和弦為"目的地和弦"的二五和弦進行

6-2

目的地為小三和弦的二五和弦進行

POINT 1	POINT 2	POINT 3
找出目的地和弦是小三和弦的二五和弦進行	記住目的地和弦是小三和弦的二五和弦進行模式	找出隱藏的二五和弦進行
↓	↓	↓
對二五和弦進行不再有迷惘	便能輕鬆作出爵士的韻味	Bass Line的設計會更為容易

★找出目的地和弦是小三和弦的二五和弦進行★

■ 要是在 II m7 裡發現（♭5）的話

Step1：看見 II m7 裡頭有（♭5）

↓

Step2：是小三和弦的二五和弦進行！

↓

Step3：那麼目的地應該就是 I m 沒錯

↓

Step4：雖然下個和弦是 V 7，但盡量別讓樂句往高音域發展，作出灰暗的氣氛吧！

↓

Step5：成功地接到 I m，表現出目的地是小三和弦的二五和弦進行了！

★找出隱藏的二五和弦進行★

■ 找出隱藏的二五和弦進行

· 以 Am7-D7-Gm7 這個和弦進行為例

① 假設曲子本來的調性為 F

I	II	III	IV	V	VI	VII
-	Gm7	Am7	-	-	D7	-

→就會變成 III m7-VI 7- II m7 的進行，但

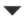

② 把 Gm7 當成目的地，來分析這部份的和弦進行後

I	II	III	IV	V	VI	VII
Gm7	Am7	-	-	D7	-	-

→就會變成 II m7-V 7- I m7 的二五和弦進行

請特別注意♭5！

　　要是在二五和弦進行的 II m7 裡頭發現♭5 的話，就幾乎能確定整個進行的目的地為 I m 了。只要預先發現，並以此為根據來設計 Bass Line，就算沒注意到這段和弦進行是二五和弦進行，也會作出與和弦進行的氛圍相呼應，且圓滑流暢的 Bass Line。

從和弦之間的音程差來揪出二五和弦進行

　　由於二五和弦進行本身可以不受調性所拘束，只要"確立好目的和弦是那個"就能運用，所以讓人覺得它神出鬼沒。但其實找到的方法相當簡單，當看到任一小三和弦的下一個和弦是它的四度上行七和弦時，這個進行就有很高的機率會是二五和弦進行。

用譜面確認！ 隱藏的二五和弦進行

難易度 ★★★☆☆☆☆☆☆☆

作為回到樂句句首推力的二五和弦進行

　　G Minor 調，第一、二小節是以第三小節的 Gm7 為目的地的二五和弦進行。第一小節的和弦減 5 音（♭5th）是醞釀出和弦灰暗色彩的關鍵，早在這裡就已經能感受到濃濃的黑暗氛圍，要往小三和弦前進。

　　還有另一個，第四小節也是為了回到第一

小節的二五和弦進行。在最後的小節中，配置了為回到樂句句首，提供推進力的二五和弦進行。由於這在爵士樂中，就像水流四溢，無法遏止地隨處可見，請讀者一定要把這個手法記起來，別看漏掉了！

① 以小三和弦為目的地的二五和弦進行

② 往第一小節前進的二五和弦進行

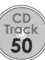
難易度 ★★★☆☆☆☆☆☆☆　　實用度 ★★★★★★★★★★

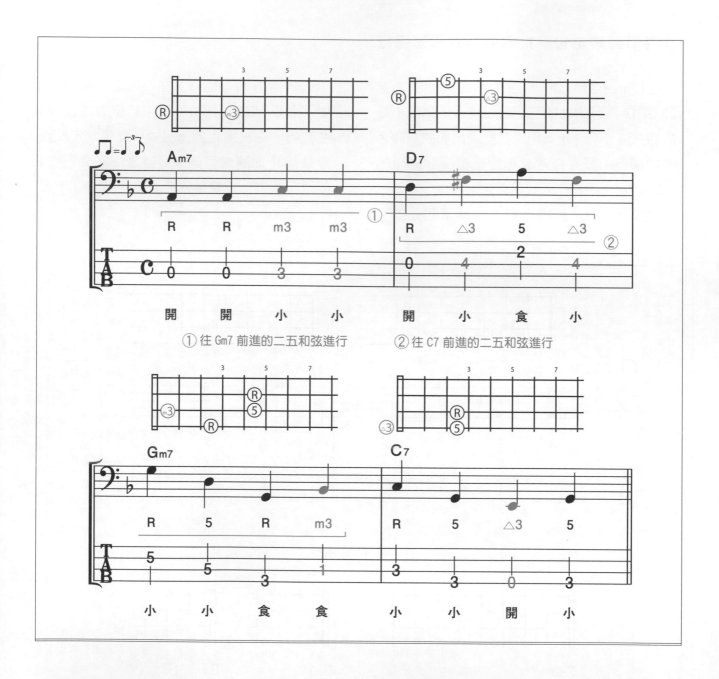

① 往 Gm7 前進的二五和弦進行　② 往 C7 前進的二五和弦進行

可是說雙重二五和弦進行的Ⅲm7- Ⅵ7-Ⅱm7- Ⅴ7的循環和弦。請讀者先確實地分奏出第一＆二小節的和弦小三音、大三音，在確認做好其各自特有的和弦屬性聲響之後，作出自己的 Bass Line 吧！

Check Point!

☐ 確實地分彈出和弦大三音、小三音
☐ 確認好不同和弦屬性的聲響差異
☐ 利用根音、和弦第三音、和弦第5音來捕捉、理解樂句整體的聲線行進方式

Ex-2

生動的上行 & 下行型

難易度 ★★★☆☆☆☆☆☆☆　　實用度 ★★★★★★★☆☆☆

上行的 Bass Line

下行的 Bass Line

以第三小節第一拍為頂點，生動地上行、下行的 Bass Line。並非只是一股腦地上昇下降，而是要先想好聲線整體的大致行進方式，決定好目標音。如此一來，才會讓 Bass Line 的設計更易上手。

Check Point!

☐ 先決定好聲線的大致行進方式與頂點
☐ 掌握好到頂點之間的和弦音位置
☐ 總是將下個和弦的根音放在心中

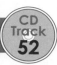
Ex-3 重視 V 7的 Bass Line

難易度 ★★★☆☆☆☆☆☆☆ 　 實用度 ★★★★★☆☆☆☆☆

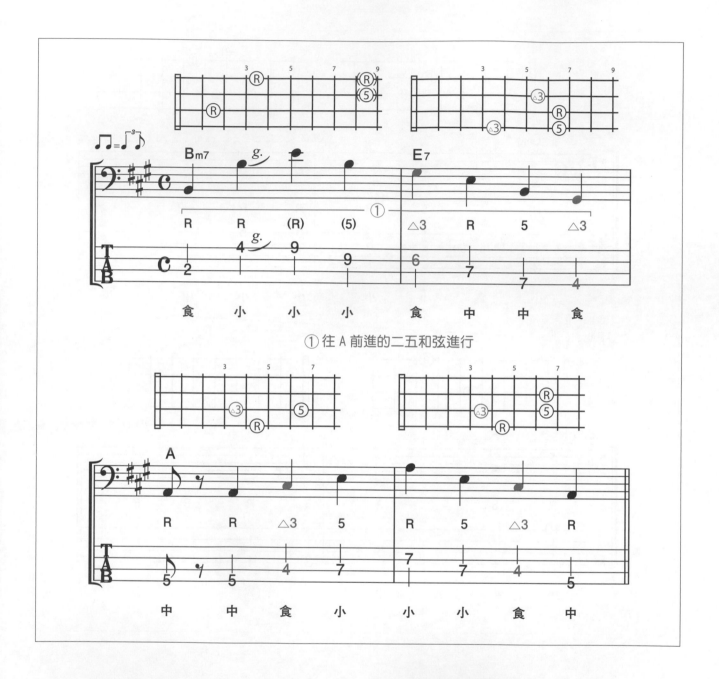

① 往 A 前進的二五和弦進行

第一＆二小節為，將整個二五和弦進行視為一個和弦的 Bass Line。但這也並不是說，為了整個和弦進行的大局，就能夠無視原配置和弦的存在。請讀者多加注意。

Check **P**oint!

☐ 綜觀整個和弦進行
☐ 傾聽所有的合聲，並反應在演奏上
☐ 避免自顧自地演奏

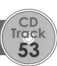
Ex-4 將大三和弦變成小三和弦

難易度 ★★★☆☆☆☆☆☆☆　　實用度 ★★★★★★★★☆☆

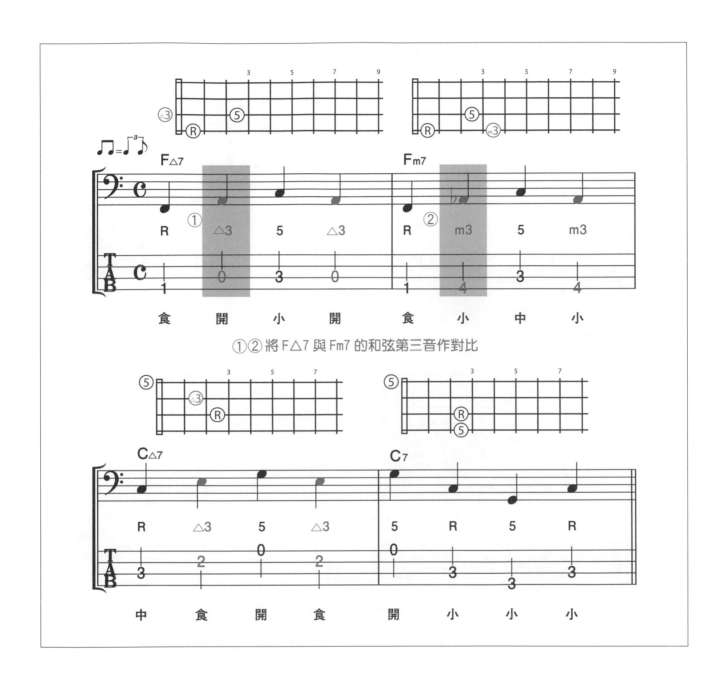

①② 將 F△7 與 Fm7 的和弦第三音作對比

　　第二小節是，一種被稱為 " 調式內轉（Modal Interchange）" 的和弦進行手法，這裡用的是同一根音但從大三和弦轉到小三和弦的技法。IV與IV m 的組合是相當常見的。試著利用同樣的音型，去作出凸顯三度音變化（升或降半音）的 Bass Line 吧！

Check Point!

☐ 讓Bass Line反映出三度音的變化
☐ 也能刻意不表示出三度音的變化
☐ 由於是IVm→I 的進行，禁止在和弦轉換前一拍彈和弦第5音（5th）

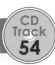

Ex-**5** | sus4的出現模式

難易度 ★★★☆☆☆☆☆☆☆ 實用度 ★★★★★★★☆☆☆

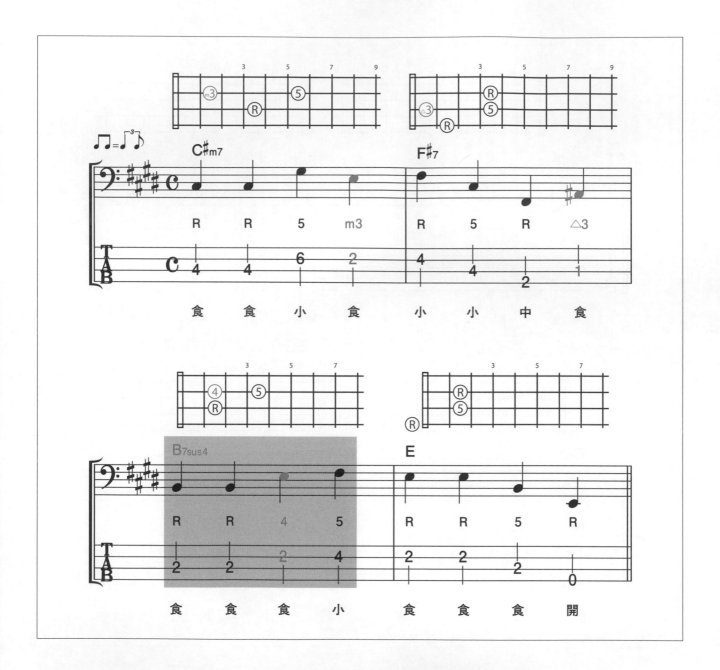

利用 sus4 來增加漂浮感的和弦進行。這裡
該注意的是，由於 sus4 的下個和弦為四度上
行的 E，在和弦轉換前一拍彈奏和弦的第四
音的話，便會發生搶拍，讓人錯認和弦聲響
的現象。是個出乎意料之外、難以編寫 Bass
Line 的和弦。

Check Point!

☐ 習慣sus4的出現模式
☐ 掌握和弦第四音的位置，避開和弦第三音
☐ 當下個和弦為四度上行時，要注意第四拍
的用音方式

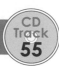
Ex-**6** | 第四拍的緊急避難

難易度 ★★★★☆☆☆☆☆☆ 實用度 ★★★★★★★★☆☆

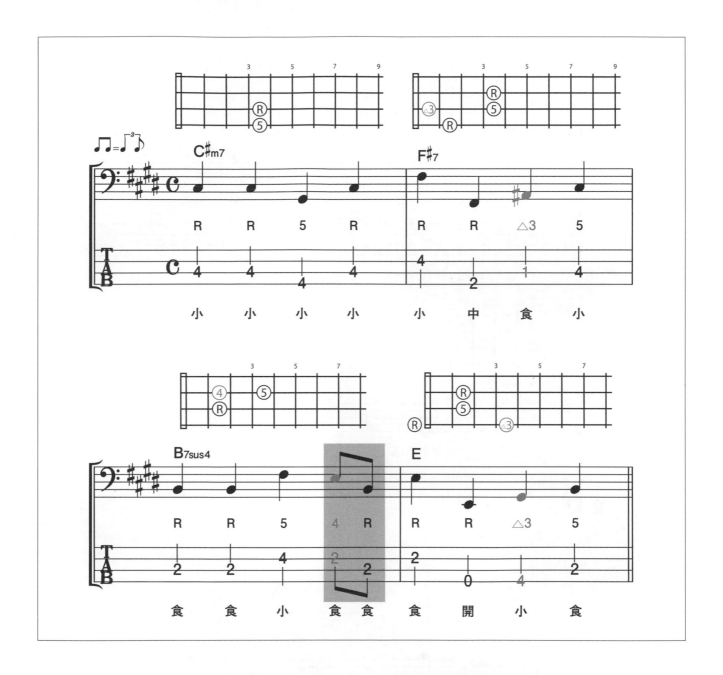

在第三小節的是，不小心在第四拍彈了下個和弦根音的應對方式。迅速地在反拍逃到根音或和弦第 5 音（5th）等，避免發生後和弦搶拍出現的情形。重要的是，就算是突然下錯了的判斷，也要保持平常心，不能因此亂了節奏。

Check Point!

☐ 為了不出現失誤而提高注意力去演奏
☐ 先想好應對方式以防萬一
☐ 萬一真發生了也要不慌不忙地應對

🎼 製作加了和弦第三音(3rd)的Bass Line吧！

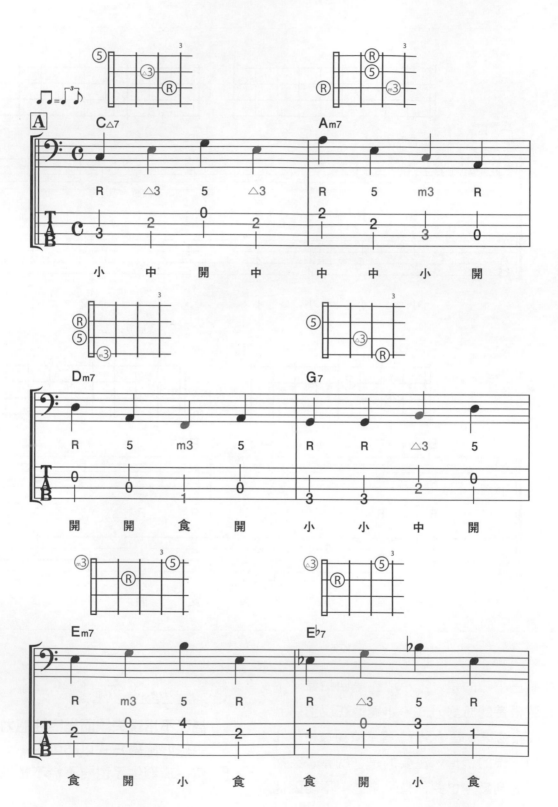

試著用和 P48 相同的和弦進行來彈奏吧！相信讀者可以感受到，藉由和弦第三音的加入，不僅讓整個 Bass Line 多了韻味，同時也能更細微地表現出和弦聲響的起伏。

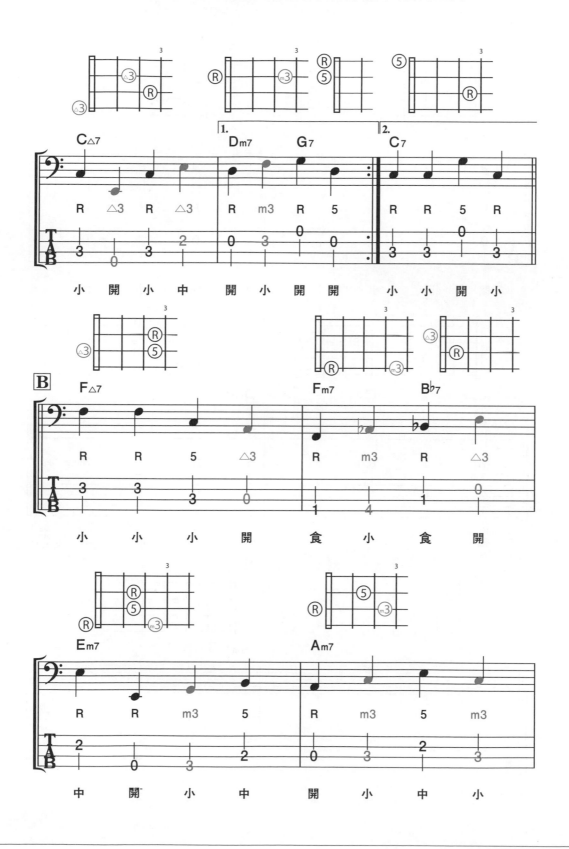

　為了讓 Dm7 → Dm7$^{(\flat 5)}$ 的變化音更加明顯，刻意在第一拍彈奏和弦減 5 音（\flat 5th）。以和弦的屬性（Type）而論，各和弦都有它們各自的情緒和功能，希望讀者能在 Bass Line 中將它們的屬性一一精準傳達。

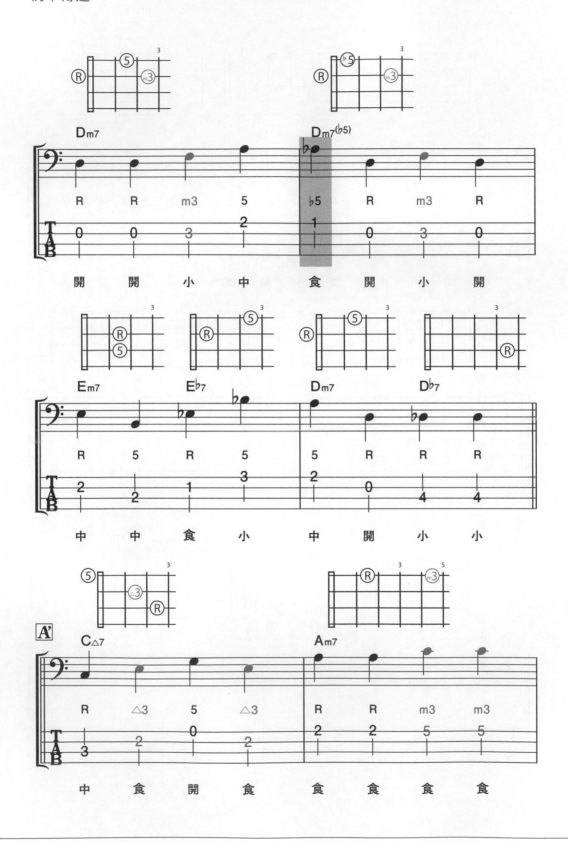

　　為了讓聲線整體有輕重緩急之感，所以有刻意只彈根音、或以僅維持樂句音型等情況的發生。
彈奏時請讀者要能捫心確認：「我的 Bass Line 有表達出甚麼嗎？」、「我有作出這樣的表現嗎？」

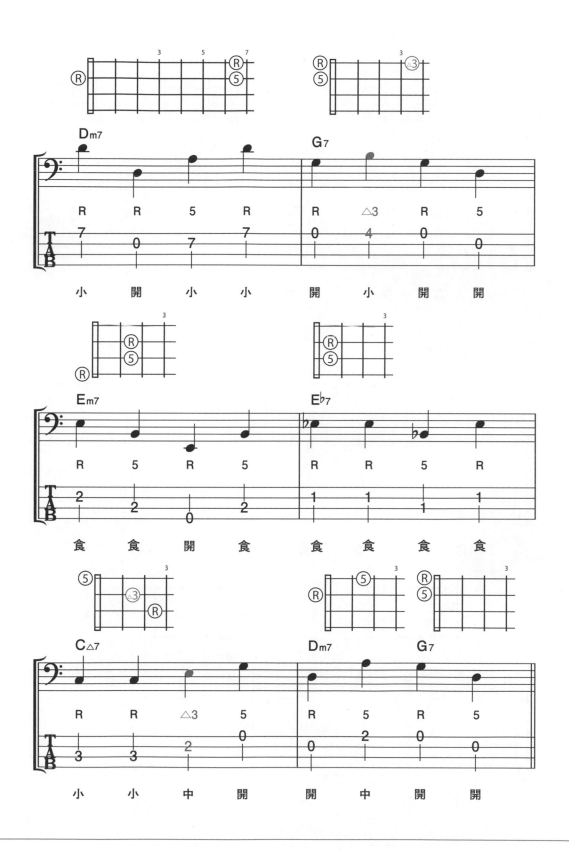

E♭調的爵士藍調(Jazz Blues)

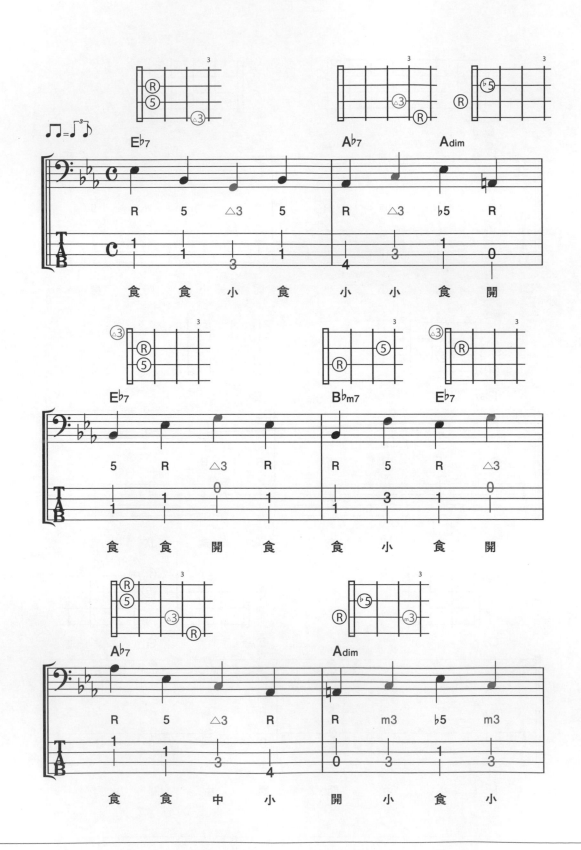

試著彈奏 Eᵇ調的藍調吧！就算同為藍調進行，只要調性一變，在指板上的運指也會出現大幅度的變化。由於四弦貝斯的最低音為 E，遇上 Eᵇ調時難免會有些不好彈的地方，請趁此機會記住各式各樣的對應方法吧！

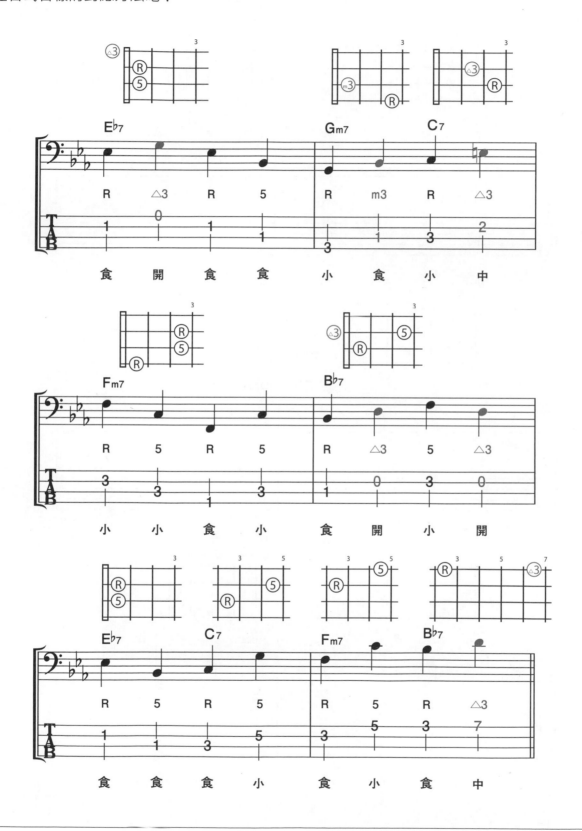

　　像是 D 或 E♭和弦等，在彈奏這些對貝斯來說，容易重心不穩（因為根音位置較高）的和弦時，有沒有精熟比根音更低的音域掌控力才是關鍵。在腦海中將低一個八度的和弦第三度音、和弦第 5 音位置掌握好，再彈奏吧！

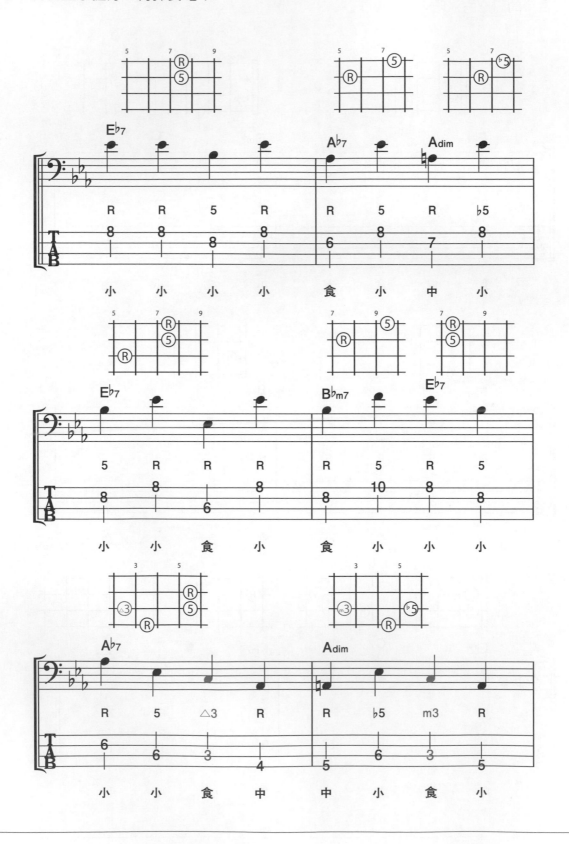

　　雖然到現在才說，但只是看著 Tab 譜彈奏是沒有意義的。相信讀者已經記住藍調的進行了，所以至少要做到，一邊清楚自己正在彈的音是和弦的第幾音（和弦組成），一邊去彈奏。

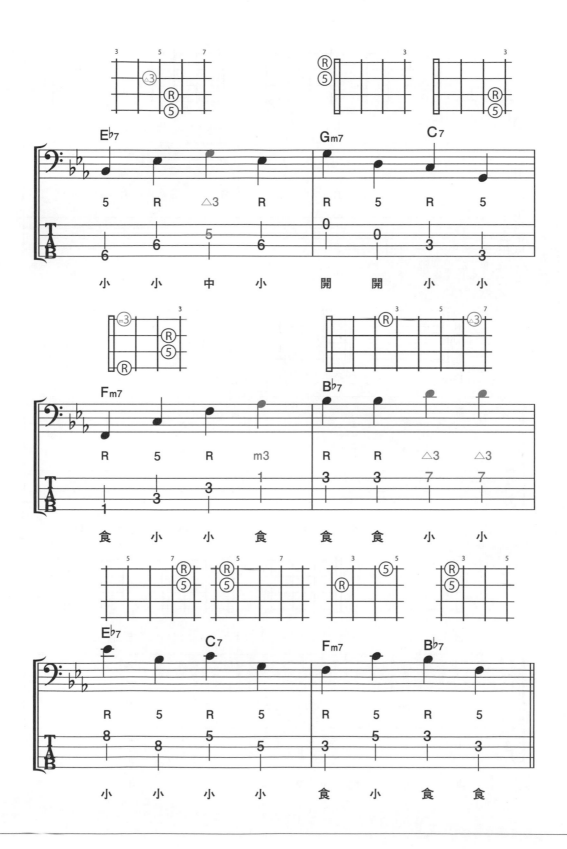

用B♭調的循環和弦來彈奏快速的咆勃爵士樂（Bebop）

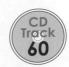
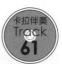

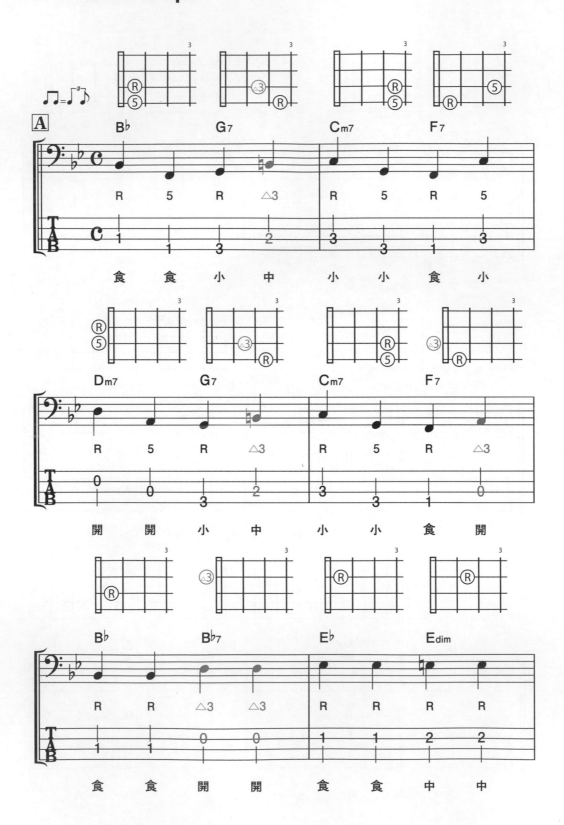

挑戰循環和弦的變化版，快速的咆勃爵士樂風 Bass Line。由於 Tempo 快、和弦轉換又繁瑣，事先記住和弦進行會彈得比較輕鬆。

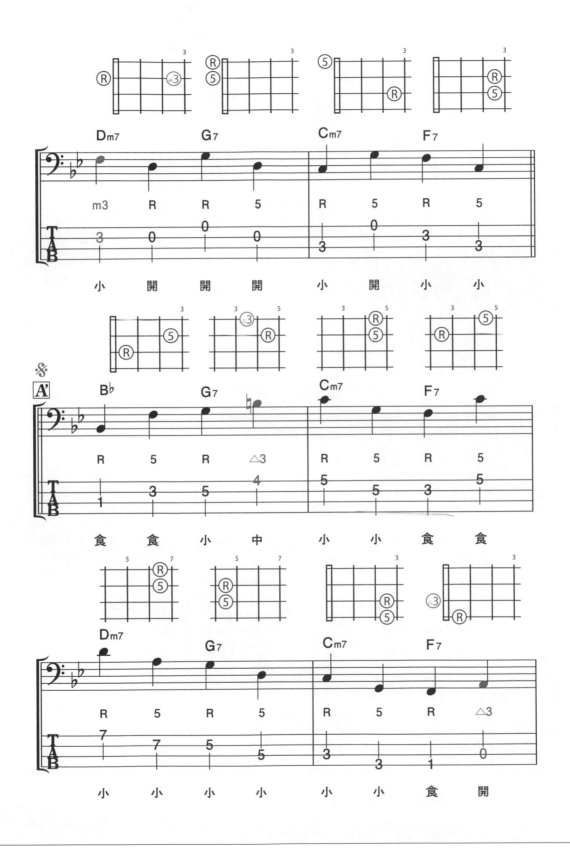

先大致掠過一遍譜面，確認和弦進行。由於在 P107 的最後有 D.S（連續記號 Dal Segno），要再回到 P105 的 Segno 記號（％）處，最後停於 Fine 記號。整個樂曲的構成段落為 Ａ - Ａ' - Ｂ - Ａ'。

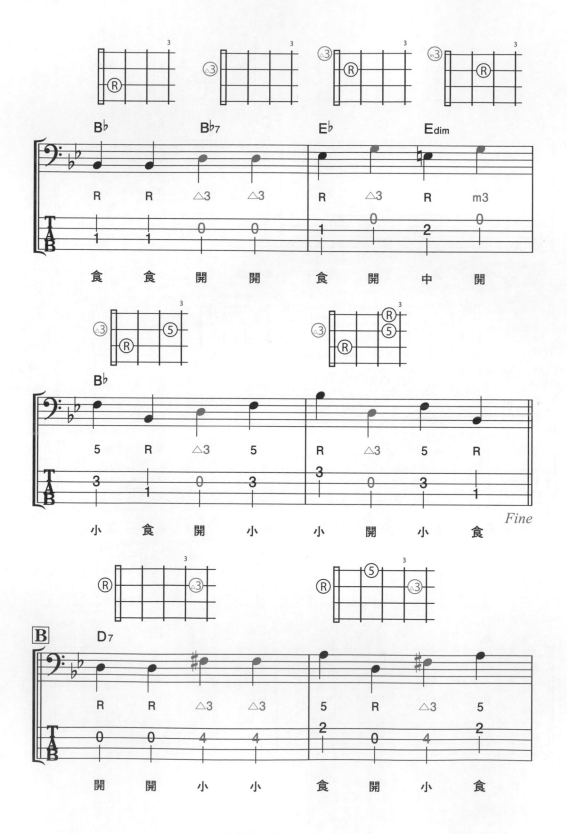

　　當腦袋的思考追不上，無法去建構 Bass Line 時，不必勉強一定要自己去設計聲線，只彈奏根音也是 OK 的。保守些，只用二分音符去彈也是相當有效的。切記別讓 Bass Line 出現延遲或中斷！

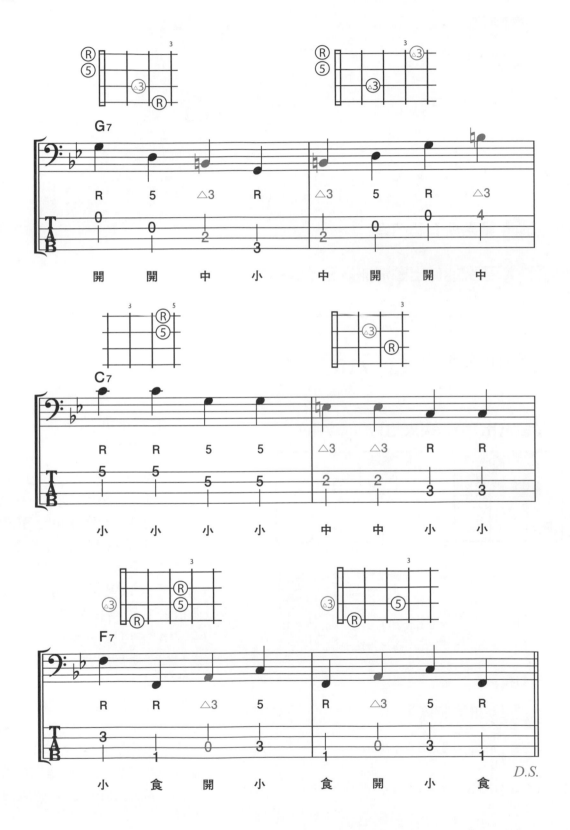

第**7**天 用用看和弦第七音（7th） 與和弦音以外的音吧！

重要度	★★★★★★★★☆☆		難易度	★★★☆☆☆☆☆☆☆

能應用的和弦	全部

Walking Bass 的基礎知識 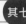其七

Check **P**oint!

POINT 1 精熟所有和弦音

POINT 2 研究能作出圓滑流暢和弦轉換的Bass Line

🎵 何謂和弦第七音（7th）？

■ 小七音（m7th）與大七音（△7th）

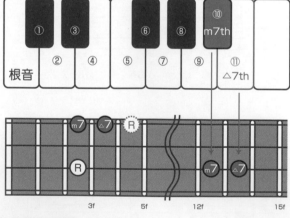

・常見的七和弦

O＋和弦大三音（△3rd）＋和弦第 5 音（5th）＋和弦小七音（m7th）
＝O7 …屬七和弦

O＋和弦大三音（△3rd）＋和弦第 5 音（5th）＋和弦大七音（△7th）
＝O△7 …大七和弦

O＋和弦小三音（m3rd）＋和弦第 5 音（5th）＋和弦小七音（m7th）
＝Om7 …小七和弦

和弦第七音的使用
要特別小心！

　繼根音、和弦第三音（3rd）、和弦第 5 音（5th）之後，第四個和弦組成音就是和弦第七音（7th）了。有比根音高 10 個半音（或低根音 1 個全音）的和弦小七音（m7th），以及高 11 個半音（或低根音 1 個半音）的和弦大七音（△7th），可藉由與和弦小三音、大三音作排列組合，來產生屬性、功能不同的和弦。

　雖然和弦第七音本身是，藉由與根音之間較大的音程差來發揮功能的，但用貝斯去彈奏和弦第七音時，可能會與其他樂器的和弦打架，編進 Bass Line 時要格外小心。

留意作出流暢的和弦轉換吧！

■ 流暢的和弦轉換

· 以 G7 到 C 的和弦轉換為例

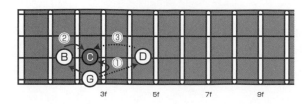

①G（根音）→ C：四度上行
　給人踏上跳板的感覺

②B（和弦第三音）→ C：半音上行
　給人流暢往上的感覺

③D（和弦第 5 音）→ C：全音下行
　給人從上方跳下柔軟著地的感覺

（腦裡要想著這些聲響
效果去設計樂句）

圓滑連接和弦的訣竅
就在要和弦轉換之前！

　作出圓滑流暢的和弦轉換的關鍵，就落在準備和弦轉換之前的 Bass Line 音上。相信讀者閱讀、彈奏本書的 Bass Line 至今，已經多多少少感覺到了。

　具體來說，除了有從下個和弦的和弦第 5 音（5th）往上走（四度上行）的手法之外，也有使用和弦音的：半音或全音接近手法。這些都能作出流暢的和弦轉換。當然在和弦轉換之前，就要預設好整個樂句的走向也相當重要。

除了和弦音以外的接近手法

■ 活用延伸音（Tension Note）

· 延伸音一覽

延伸音	與根音的距離（以半音計）	同樣音程
♭9th	12+1	♭2nd
9th	12+2	2nd
♯9th	12+3	♯2nd
11th	12+5	4th
♯11th	12+6	♯4th
♭13th	12+8	♭6th
13th	12+9	6th

· 以 G7 ⁽♭9⁾→C 來示範

①活用延伸音：G→A♭→B→C
　將和弦減第九音（♭9th）的 A♭作為 G 和弦根音（G）到和弦大三音（B）之間的橋樑來使用

②半音趨近手法：G→D→D♭→C
　雖然 D♭音並不是 G7 ⁽♭9⁾和弦的組成音，但可當作和弦第 5 音（5th＝D）到 C 之間的經過音來使用

也能當作橋樑（經過音）
來使用的延伸音

　在和弦之中，有除了七和弦之外，也有能擴張和弦機能、讓聲響變豐富的延伸音存在。但由於要離根音一個八度以上才會發揮功能，作為低音樂器的貝斯想直接使用的話，需要花點心思才行。不過，以音程概念來說，9th、11th、13th 相當於是降了八度的和弦二、四、六音（2nd、4th、6th），也可以拿來當作連接和弦音的橋樑使用。

　此外，也有以延伸音之外的音（將延伸音升、降半音）當作經過音的半音趨近手法（Chromatic Approach）。

7-1

熟練和弦大七音(△7th)吧！

POINT **1**	POINT **2**	POINT **3**
記住和弦大七音(△7th)的位置	理解和弦大七音(△7th)的意義	將和弦大七音(△7th)加進樂句裡
↓	↓	↓
增加回到根音的路線	Bass Line不會不知所云	增加樂句的華麗度

★知曉和弦大七音(△7th)的意義吧！★

■ 流暢的和弦轉換

· 和弦大七音（△7th）的位置

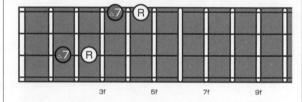

· 和弦大七音（△7th）的使用例子

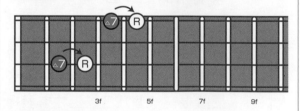

※可用於往根音移動的半音上行。
但是切記不可多用！

★通常運用在上行的Bass Line中★

■ 流暢的上行 Bass Line

· 確認好和弦組成音的位置與運指

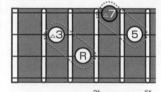

① 根音→和弦大三音（△3rd）
② 和弦第 5 音（5th）→
　和弦大七音（△7th）
　兩者運指方法相同

· 流暢的上行 Bass Line 的範例

引用上述 R→△3rd 及 5th→△7th
的同運指圖像較容易記住，
彈奏根音→和弦大三音（△3rd）→和弦第 5 音（5th）→
和弦大七音（△7th）→八度根音的上行 Bass Line

和弦大七音(△7th)要若無其事地用

　要是小節的拍距夠長，就能夠在小節中奏出有華麗聲響的和弦大七音（△7th）樂句，不過在平常的 Bass Line 彈奏上，將它作為往根音的經過音居多，切記不可在此音久留。

記住固定型狀的運指

　不要只用與根音之間的音程距離來記和弦大七音（△7th）的位置，也可以將同運指圖像用於各把位上來記憶！特別是在大三和弦中，若會運用像這樣：重複同樣運指圖像的模式，便更易於在各把位上擴張 Bass Line。的彈奏用音。

連續同一個根音的和弦進行

難易度 ★★★☆☆☆☆☆☆☆

和弦大七音(△7th)的職責會因 ”情況 ”的不同出現變化

與 P93 相同的和弦進行，並加入和弦大七音 (△7th) 的例子。第一小節為運用和弦音所作的，流暢的上行 Bass Line。要注意根音 →和弦大三音，與和弦第 5 音→和弦大七音 (△7th) 的運指方法是同樣的。

雖然第三小節同樣也是使用和弦大七音 (△7th) 來接續下個根音，但與其說這個 △7th 是和弦音，給人的感覺更像是根音用在根 音之前的半音趨近。請讀者記住，雖然同樣都是和弦大七音 (△7th)，但音程感一變，樂句給人的味道也會有所不同。

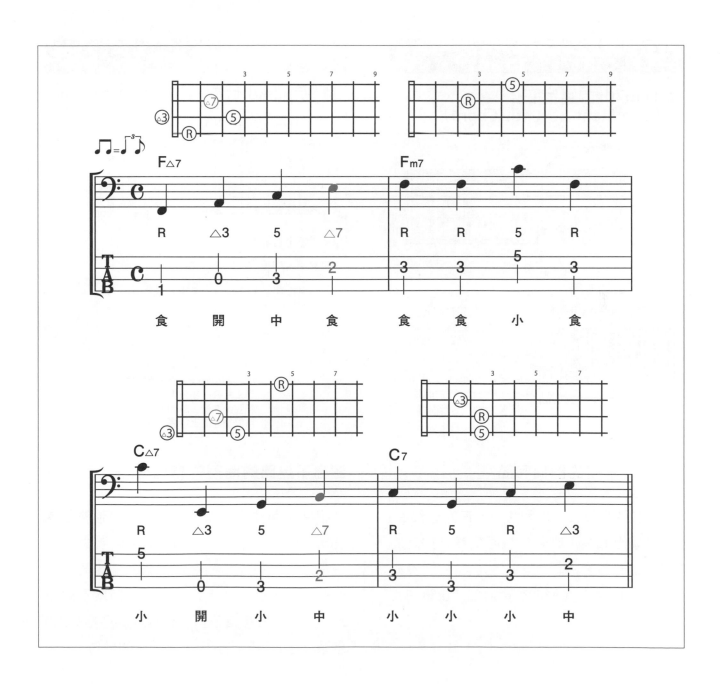

熟練和弦小七音（m7th）吧！

7-2

POINT 1	POINT 2	POINT 3
記住和弦小七音（m7th）的位置	理解和弦小七音（m7th）的意義	將和弦小七音（m7th）加進樂句裡
↓	↓	↓
增加樂句的變化	看見和弦所扮演的角色	奏出和弦感

★隨著和弦第三音（3rd）的不同，和弦小七音（m7th）的意義也會變化★

■ 有 m7th 的屬七和弦（Dominant Seventh Chord）

・和弦小七音的位置

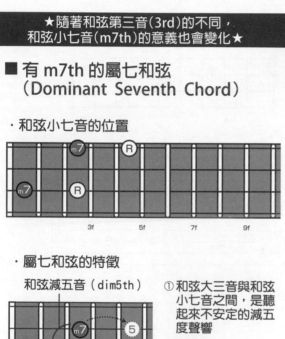

・屬七和弦的特徵

和弦減五音（dim5th）

① 和弦大三音與和弦小七音之間，是聽起來不安定的減五度聲響

② 由於不安定，就會想往 I 或 Im 這種安定的和弦移動

★從指板上的圖像來熟悉和弦小七音位置★

■ 使用和弦小七音來製作流暢的 Bass Line

・確認和弦組成音的位置與運指

① 根音→和弦小三音（m3th）
② 和弦第 5 音（5th）→和弦小七音（m7th）
兩者運指方式（圖像）皆相同

・和弦小七音的位置

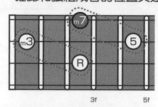

引用上述 R→△3rd 及 5th→m7th 的同運指圖像，會較易記住，彈奏根音→和弦小三音（m3rd）→和弦第 5 音（5th）→和弦小七音（m7th）→八度根音的上行／下行 Bass Line

追求安定歸宿的詭異和弦

在有和弦大三音上加和弦小七音的七和弦，被稱為屬七和弦，有著 " 想回到聲響安定的和弦 " 這一重要的傾向。記住這點去演奏的話，Bass Line 就會聽起來更自然、更富有音樂性。

讓你不迷路的同型運指圖像

根音與和弦小三音（m3rd）、和弦第 5 音（5th）與和弦小七音（m7th），兩者之間的音程距離皆相同。因為運指模式都相同，不管是要上行還是要上行，在移動時就不需多想。只要記好根音位置，以根音為運指基點，就應該能輕鬆地設計出小七和弦的樂句。

使用和弦小七音（m7th）的Bass Line

難易度 ★★★★★★☆☆☆☆

用和弦小七音來彈奏兩種七和弦

將和弦小七音運用在目的地是小三和弦的二五和弦進行的譜例。在第二小節和弦音中，除了下工夫於節拍、強調和弦小七音，還由和弦大三音以半音趨近手法接上下一個和弦根音。

第三＆四小節是和弦音的緩慢下行樂句。雖

然第二、三小節都使用了和弦小七音，但給人的緊張感不同。不能有「反正都是和弦音，用了就對」這種隨便的心態，要確實地考慮到和弦的職責與屬性。順帶一提，像第二、三小節這樣，在第一拍的節拍加上重音時，要小心別破壞了三連音的 Swing 感。

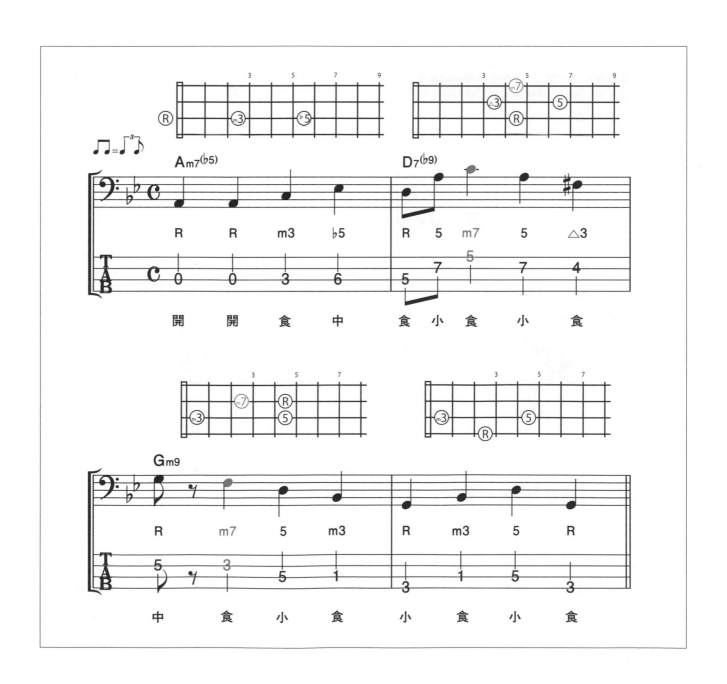

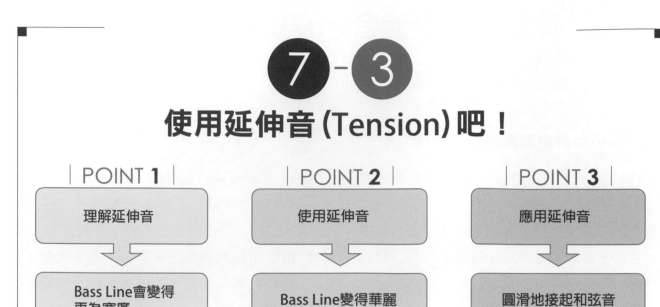

使用延伸音 (Tension) 吧！

POINT 1	POINT 2	POINT 3
理解延伸音	使用延伸音	應用延伸音
↓	↓	↓
Bass Line會變得更為寬廣	Bass Line變得華麗	圓滑地接起和弦音

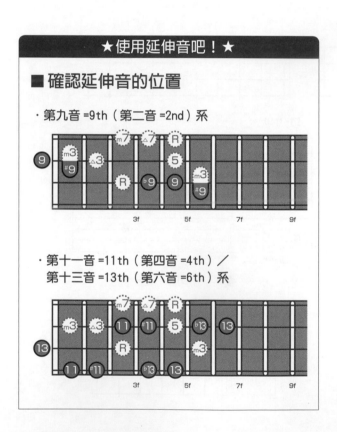

★使用延伸音吧！★

■ 確認延伸音的位置

・第九音 =9th（第二音 =2nd）系

・第十一音 =11th（第四音 =4th）／
第十三音 =13th（第六音 =6th）系

★加入延伸音★

■ 將延伸音用於和弦連接

・使用和弦第九音（9th）的例子

利用根音→和弦第 5 音（5th）
的走向來夾住和弦第九音（9th）

・使用增第十一音（#11th）的例子

利用根音→和弦第 5 音（五度音）
的走向來夾住增第十一音（#11th）

使用和弦的延伸音

延伸音是與和弦根音差一個八度以上的各音，但因其本身也是和弦音的一部分，藉由將其降一個八度音程，變成是和弦的第二音、第四音、第六音，來作為連接和弦的橋樑音。

巧妙地使用延伸音的方法

雖然延伸音在 Bass Line 中，常作為過門或連接獨奏的樂句（Pickup Phrases），用於高音域中；但也可用於構築和弦根音附近的低音樂句，來作出富有特色的 Bass Line。

加入和弦第九音（9th）的Bass Line

難易度　★★★★☆☆☆☆☆

CD
Track
64

兩種不同的延伸音使用方式

在第二小節使用的是，將和弦減第九音（♭9th）作為減第二音（♭2nd）來使用的半音趨近手法。仔細一看，可以發現與第一小節的和弦減5音（♭5th）同為E♭音。在小調的二五和弦進行中，當和弦為Ⅱm7（♭5）的時候，在它後頭的Ⅴ7放入和弦減第九音（♭9th）可說是天經地義的

事。而為譜面的精簡，則常會省略掉（♭9）的標示。

第三小節是強調和弦第九音（9th）與根音之間音程差的Bass Line。要是只靠和弦音的話，是無法作出這種感覺的樂句的。利用往和弦第九音（9th）的把位移動，加入滑弦也是提升樂句韻味的常用手法。

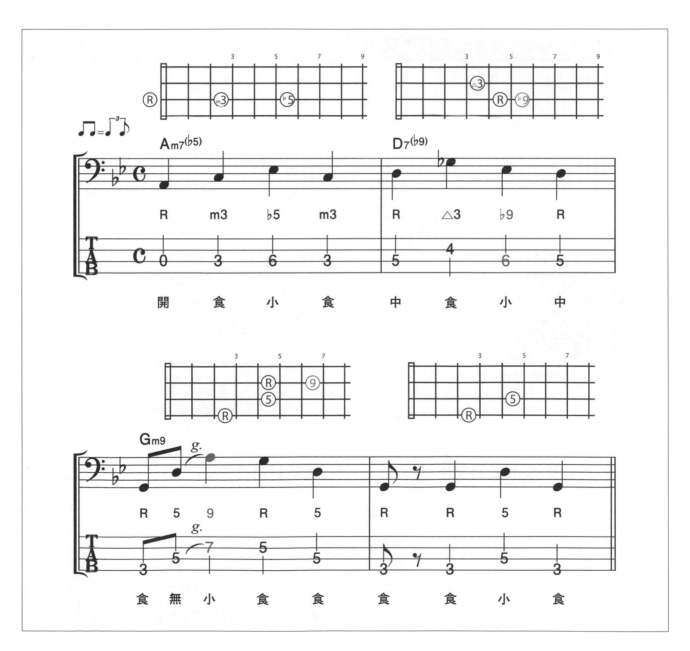

7-4 使用半音趨近（Chromatic Approach）手法吧！

POINT **1**	POINT **2**	POINT **3**
理解半音趨近手法	使用半音趨近手法	刻意地使用半音趨近手法
↓	↓	↓
作出圓滑的Bass Line	讓人聽Bass Line時會不自覺地去猜測下個和弦	作出陰暗的Bass Line

★ 使用半音趨近手法吧！★

■ 半音趨近手法

· 以 G7→C 的進行為例

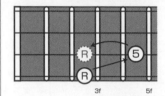

整個聲線走法是由 G7 的根音：
G→和弦第 5 音：D（5th）→C 的根音：C

· 使用半音趨近手法

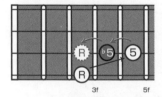

雖然和弦減 5 音（♭5th）並非 G7 的和弦組成音
以及延伸音，但能透過它來 ”經過” 使 Bass Line
變得更圓滑（Smooth）

★ 和弦組成音→和弦組成音的鐵則 ★

■ 半音趨近手法的訣竅

· 以 G→D 的進行為例

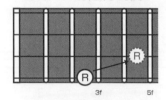

G 的根音→D 的根音
的和弦進行

· 從和弦組成音出發的連續半音趨近

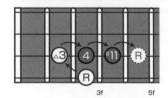

利用夾在第三音後的和弦第四音（4th）與
升第十一音（#11th）的半音趨近到 D 的根音。
不過，要記得！
起點是和弦組成音中的和弦大三音（△3rd）

注意！別將經過音用過頭了！

　　雖然不是和弦組成音，也不是延伸音，但
若只是當作經過音的話，就能將其放入 Bass
Line。當然，要注意別用過頭了，用得太過
會模糊了原和弦的音韻而讓 Bass Line 聽起來
像是錯誤的。

就算使用經過音，也要注重保有和弦感！

　　雖然，使用 2 音以上的連續半音趨近能表
現出：讓人想猜目標音、有刺激又獨特的漂
浮感；但也可能會削弱了和弦感。不過，若
是以和弦組成音當作是半音趨近法的起點音
的話，就會是安全的。

讓人想猜 ”下個音是 …” 的半音趨近手法

在目的地是大三和弦的二五和弦進行中，大量使用半音趨近的譜例。雖然本是沒甚麼特別的和弦進行，但卻因使用半音趨近手法，讓人產生這是有獨特的飄浮感以及流暢圓滑的 Bass Line。

第一、二小節皆是以和弦音為起點，在往下個和弦的根音前進時，放入經過音的例子。相信讀者能感受到整體 Bass Line 變得更為流暢圓滑。

第四小節是預先想定下一個音為 G 音，相當大膽的半音趨近手法。這個招數不只是能用於連接音與音之間而已，也能因此作出讓人 "想" 預測、期待 "下個音為何" 的 Bass Line。

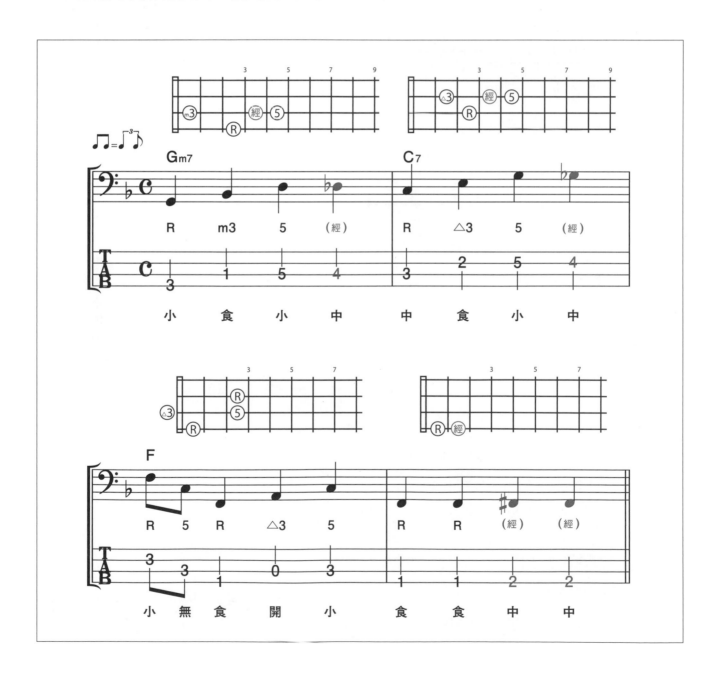

Ex-1 　使用和弦音的下行Bass Line

難易度 ★★★★★★☆☆☆☆　　實用度 ★★★★★★★★☆☆

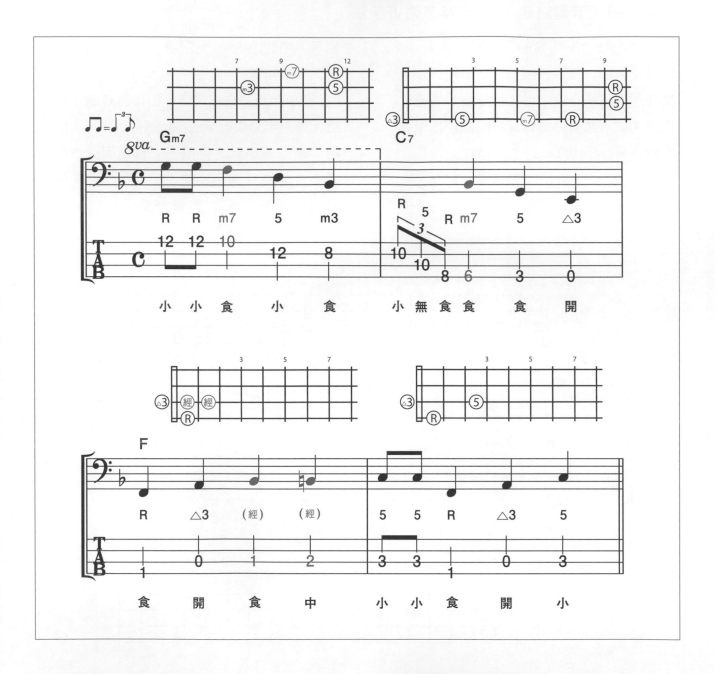

從高把位有氣勢地下行的 Bass Line。請讀
者試著像第一＆二小節的節奏重音一樣，一
邊有把握地確認好和弦音的位置，同時在樂
句中加入讓聲線緩急起伏有致的用音，以避
免 Bass Line 過於單調。

Check Point!

☐ 能確實地掌握高把位和弦音的位置
☐ 先估量好聲線走向與位置來製作
　Bass Line
☐ 試著在樂句裡頭加入緩急變化

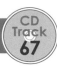
Ex-2 使用和弦大七音(△7th)的主旋律樂句

難易度 ★★★★★★☆☆☆☆ 　實用度 ★★★★★★☆☆☆☆

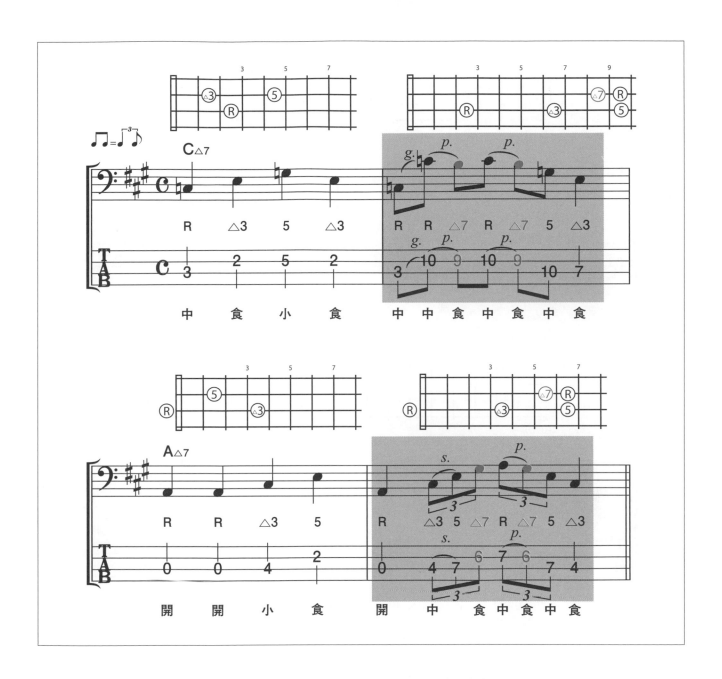

以和弦大七音（△7th）為中心，試著加入滑音與捶弦等技巧來製作 Bass Line。請讀者注意，就算是要這樣地在途中加入過門，也不能迷失掉節奏的穩定度，要能準確地在下一小節的起拍回到拍點上。

Check Point!

☐ **利用和弦大七音(△7th)作出華麗的樂句**
☐ **替Bass Line加上輕重緩急**
☐ **就算彈奏過門也得好好保持節奏的穩定**

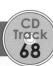
Ex-3 遇轉位和弦(Inversion Chord)時要彈括弧內的音

難易度 ★★☆☆☆☆☆☆☆☆ 實用度 ★★★★★★★★☆☆

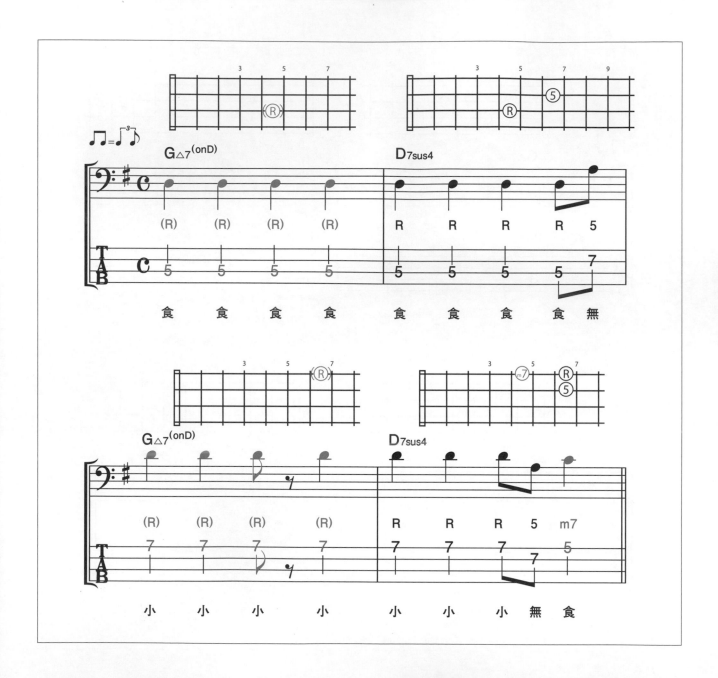

第一&三小節看起來相當單純,由於轉位和弦指定了貝斯該彈奏的音,即便是在做 Walking Bass,也不該刻意將轉位和弦的 " 指定根音 " 自 Bass Lin 中移開。請讀者確實地理解轉位和弦的意義後,再去製作 Bass Line 的內容吧。

Check Point!

☐ 遇上轉位和弦時要彈奏括弧內的音
☐ 轉位和弦的 " 指定根音 " 仍常是原和弦的和弦音
☐ 移動時要使用括弧外的音

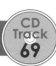
Ex-4 使用幽靈音（Ghost Note）

難易度 ★★★★★★☆☆☆☆　　實用度 ★★★★★★★★☆☆

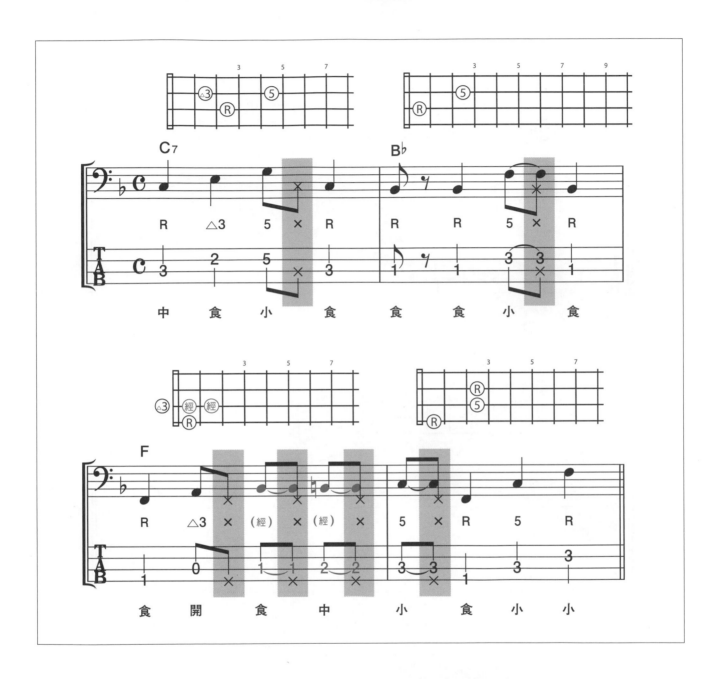

所謂的幽靈音，便是去彈奏悶住的弦所發出的聲響。雖說是 Walking Bass 用來表現 Swing 感時不可或缺的技巧，但不可過度使用。加入與實音不同弦的幽靈音，就能讓樂句更添自然、不做作的感覺。

Check Point!

☐ 利用幽靈音來表現Swing感
☐ 確實地保持音長
☐ 注意幽靈音的強弱

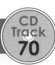
Ex-5 NG例：和弦組成音選擇錯誤

難易度	無	實用度	無

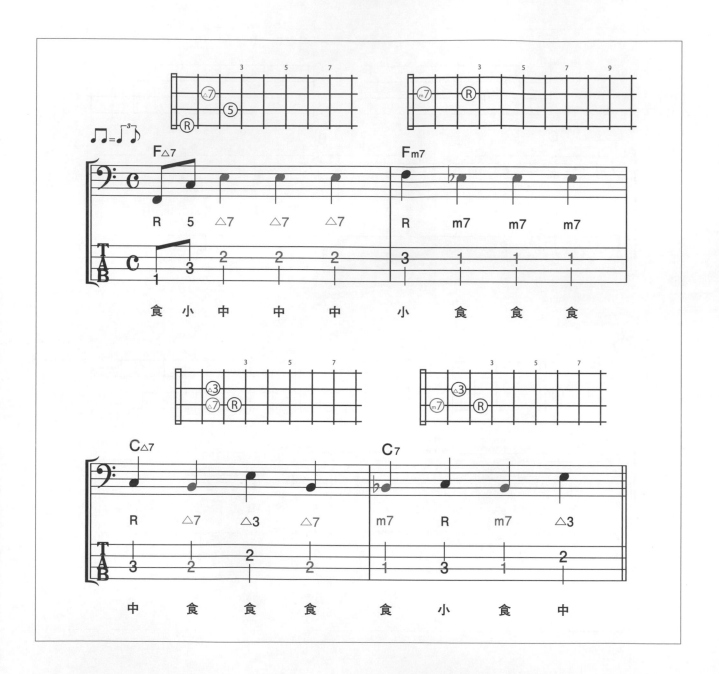

就算是和弦音，若沒有好好理解和弦進行或是沒用在該用之處的話，只會讓 Bass Line 聽起來亂七八糟而已。並非只有本書所列的範例而已，請讀者盡量避免去彈奏感覺上不合的音。

Bad Point!

- [] 沒有理解和弦音的涵義
- [] 忘了鋸齒法則(輕重拍法及用音程序)
- [] 就算無關樂理對錯，但聽起來感覺就是怪

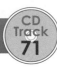
Ex-6 NG例：過度使用半音階

難易度	無
實用度	無

①②沒到目標音

③④和弦感過於薄弱（少了突顯和弦屬性的第三者）

就算是已經刻意加了和弦音的半音趨近，要是像第一＆二小節那樣沒到目標音的話，就會變成不自然的 Bass Line。反過來說，像第三＆四小節那樣，雖說趨近方式沒錯，卻沒有和弦感也是 NG 的。

Bad Point!

- [] 沒到目標音
- [] 無視該突顯和弦屬性的和弦第三音（3rd）
- [] 過度使用半音趨近手法

「Softly, as in a Morning Sunrise」

CD Track 72　卡拉伴奏 Track 73

wb 樂 曲 解 說 與 演 奏 重 點

確實地分彈出2 Beat與4 Beat

讓我們來彈奏「Softly, as in a Morning Sunrise」吧！此為爵士標準曲中的超級經典曲，希望讀者能練到就算不看譜，也能隨時彈出來的地步。

段落構成上，以 A - A - B - A 為1 Chorus。在一般 Jazz Section 中，最常見的曲式手法是，演奏主題→獨奏數次→主題與數次 Chorus 後，再結束樂曲。在 CD 音源中，主題部分為尊重旋律，是以 2 Beat 為編寫中心；獨奏部分則是用 4 Beat Walking Bass 的感覺去演奏。

| POINT **1** |

配合旋律，去分彈出
2 Beat與4 Beat

| POINT **2** |

配合樂曲與獨奏的高潮，製
作Walking Bass的Bass Line

| POINT **3** |

用牽引著節奏的感覺去彈奏

★和弦進行表★

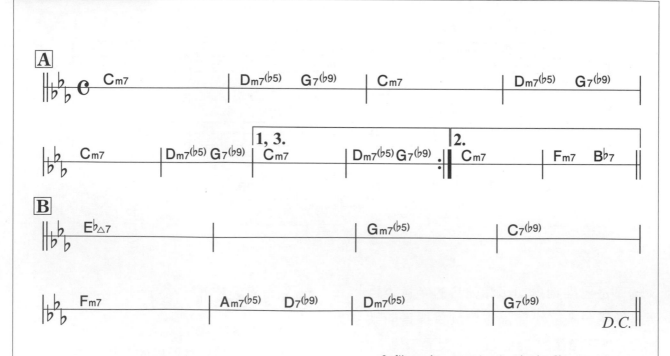

Softly, as in a Morning Sunrise by Sigmund Romberg

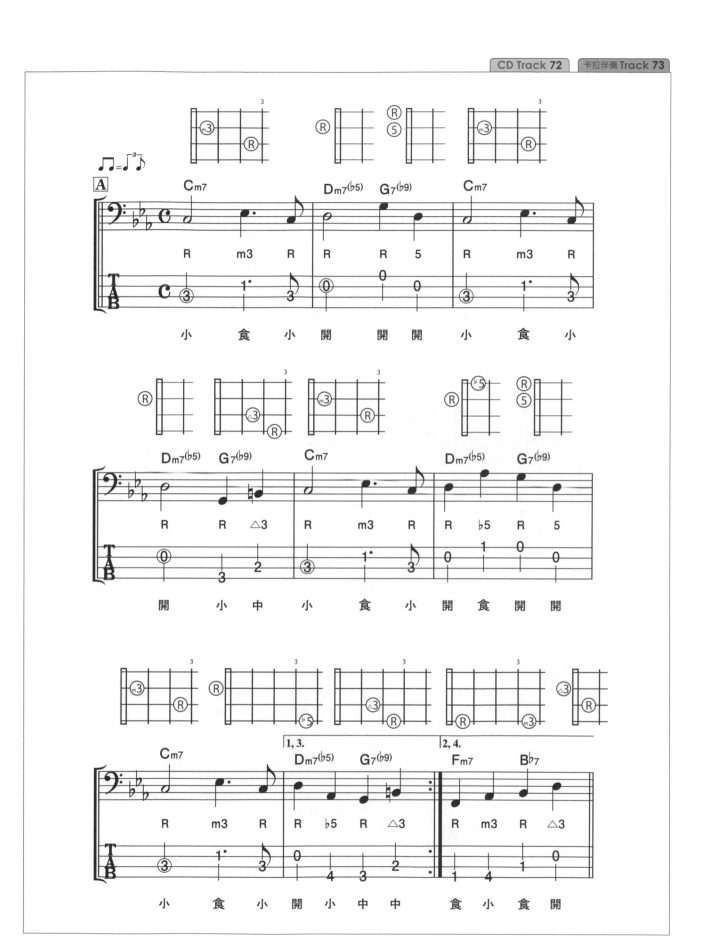

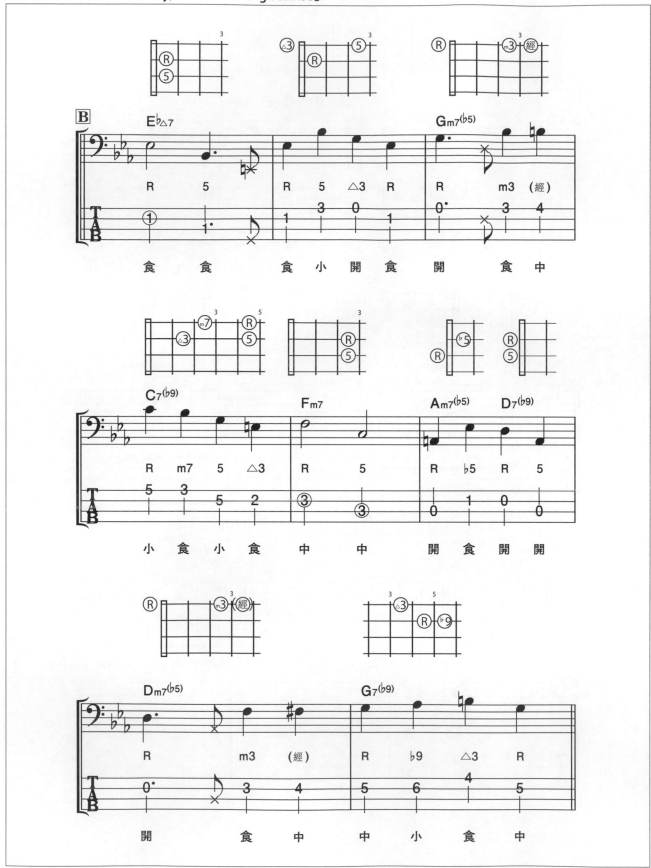

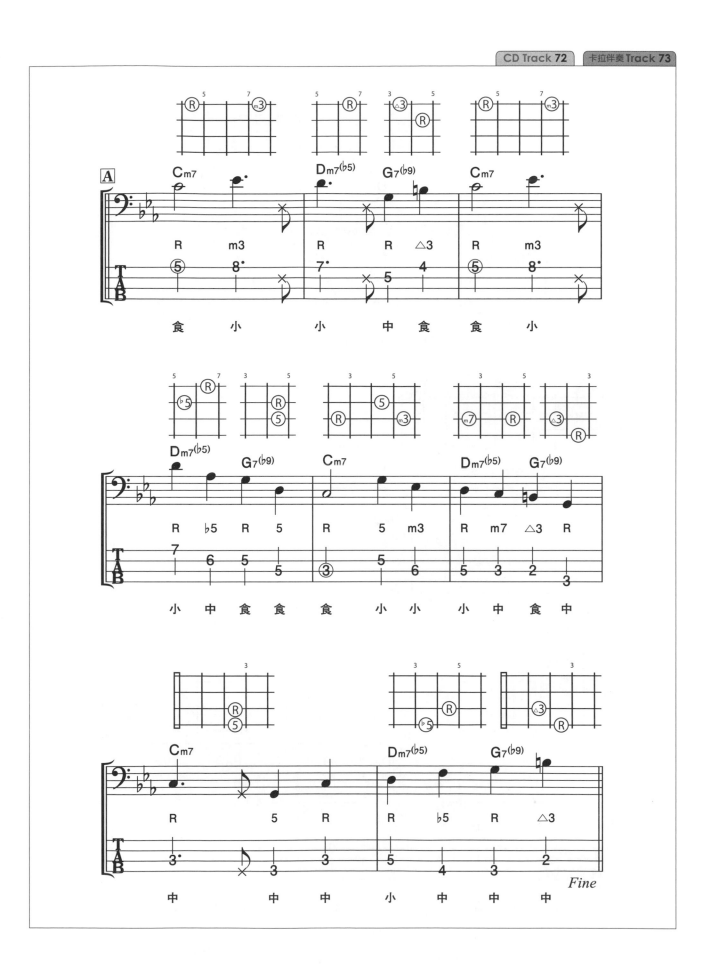

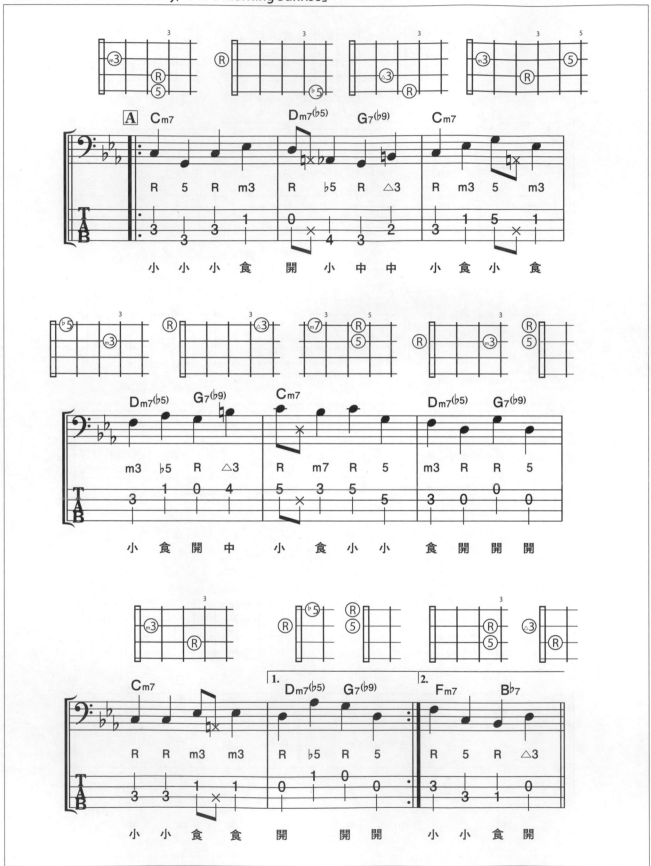

128

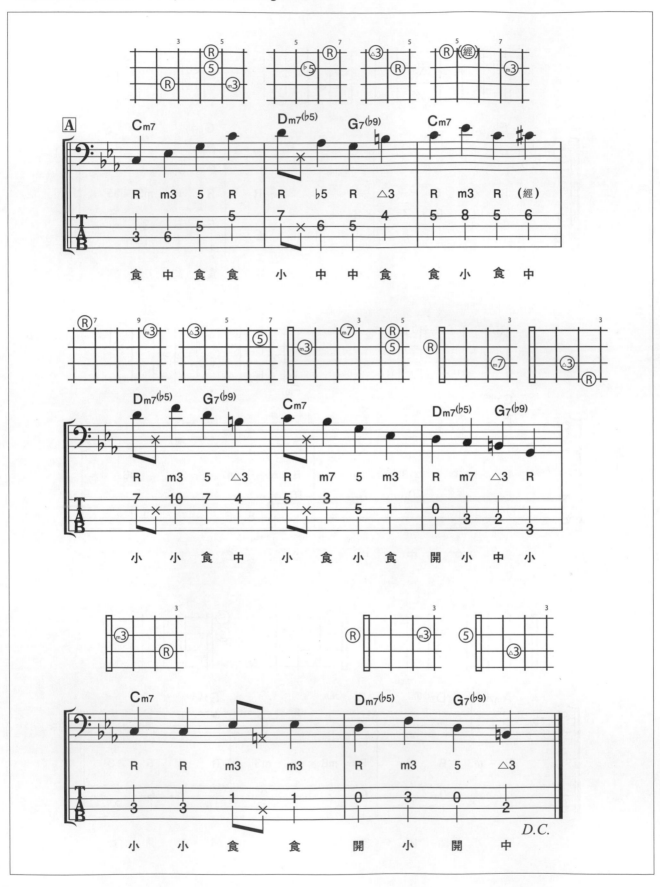

「Some Day My Prince Will Come」

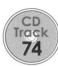

CD Track 74　カラオケ Track 75

wb 樂曲解說與演奏重點

三拍子的Walking Bass

「Some Day My Prince Will Come」原本是迪士尼電影中的插曲，之後成為廣為人知的爵士經典。由於是三拍子，Walking Bass 也是一小節 3 個音，讀者應該會覺得整個樂曲的發展速度很快。注意彈奏的時候，要避免發生找不到和弦、跟不上曲子速度等情況。

段落構成上，以 A - B - A - C為 1 Chorus。在 Session 等場合，常常會以 Pedal Bass 來彈奏最初的主題，請讀者照著這感覺來彈奏。

POINT 1	POINT 2	POINT 3
抓到爵士華爾滋（Jazz Waltz）的律動	就算是行進速度較快的 Walking Bass，也要流暢地完奏它	記住和弦進行

★和弦進行表★

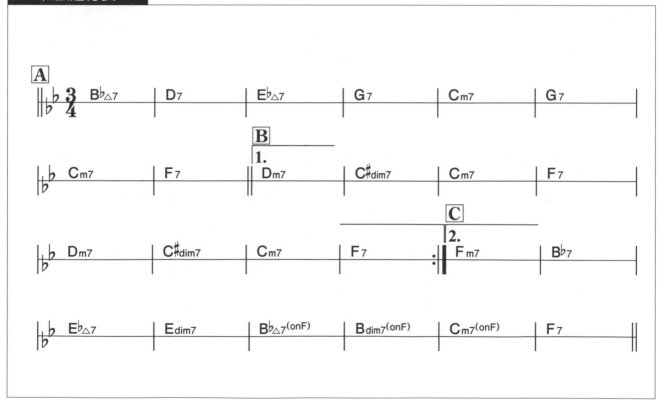

Someday My Prince Will Come by Frank E Churchill

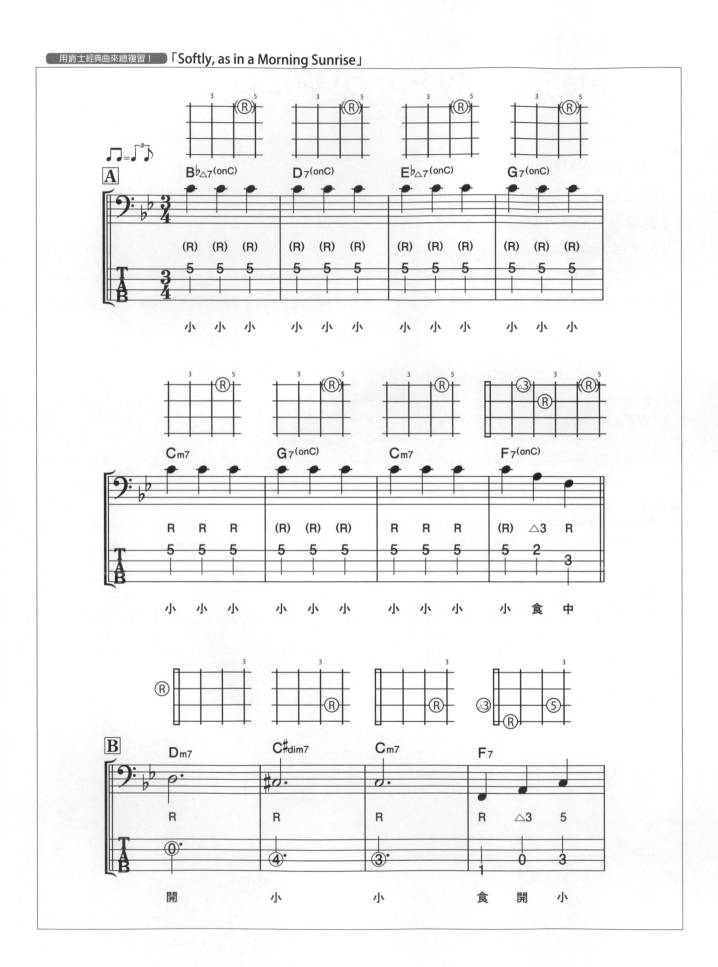

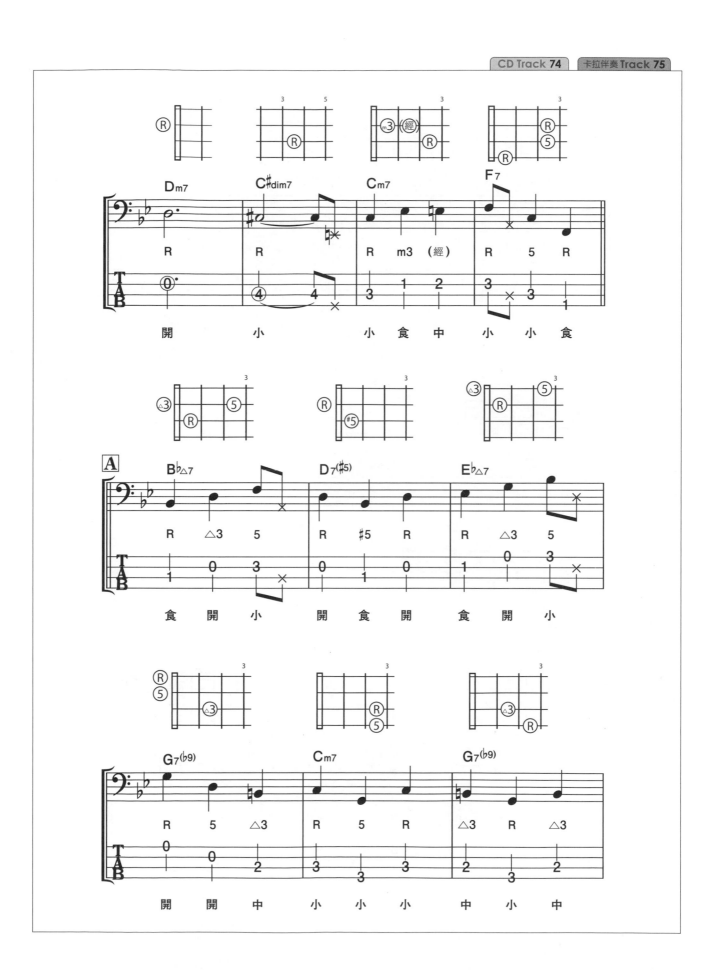

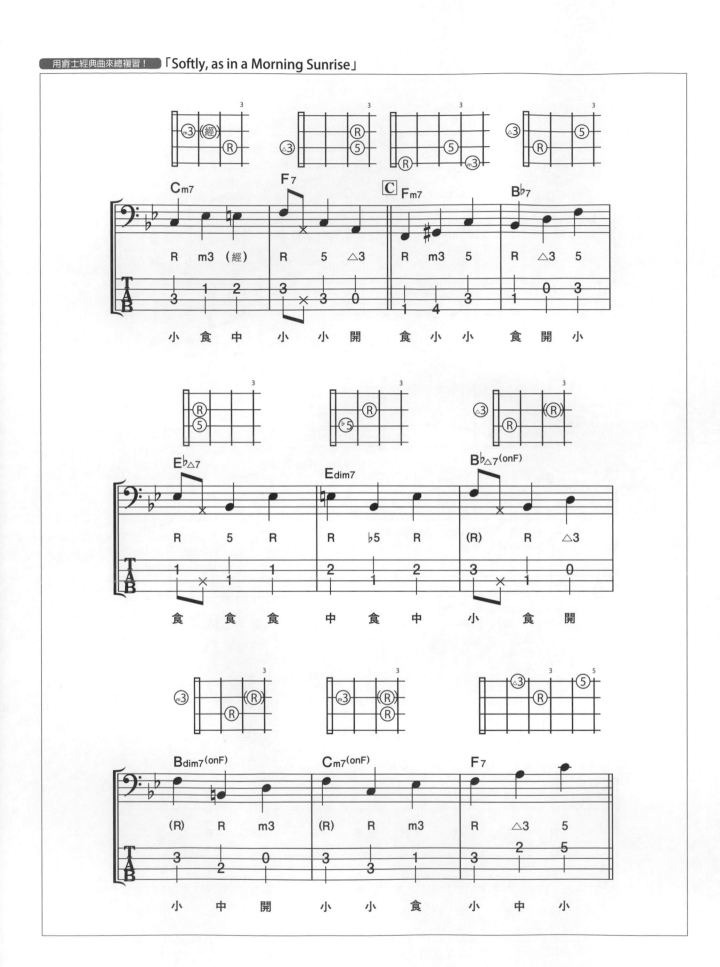

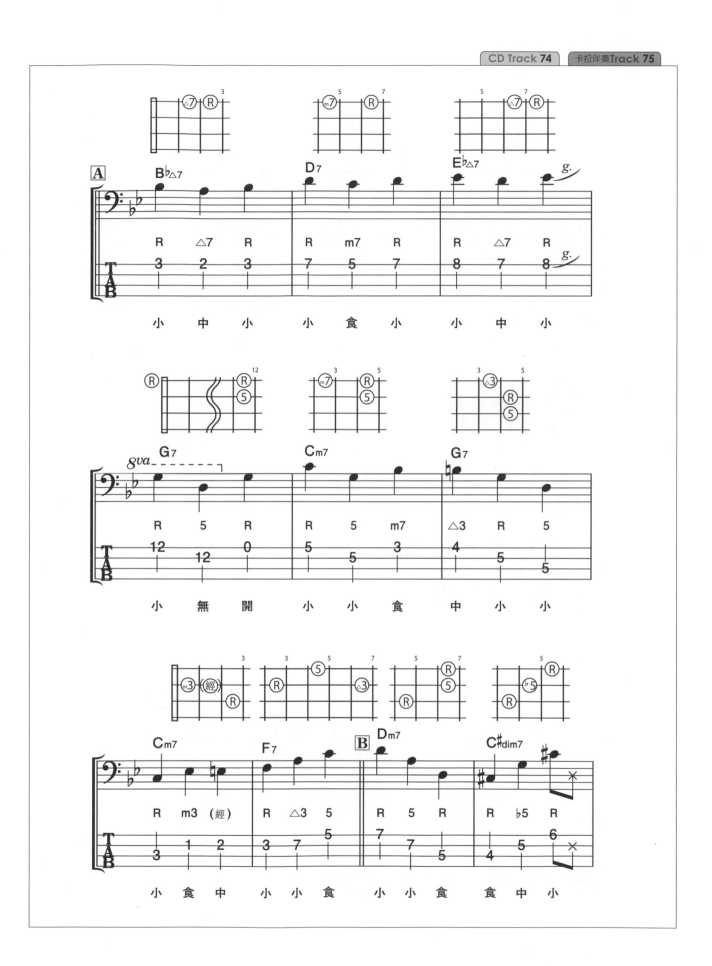

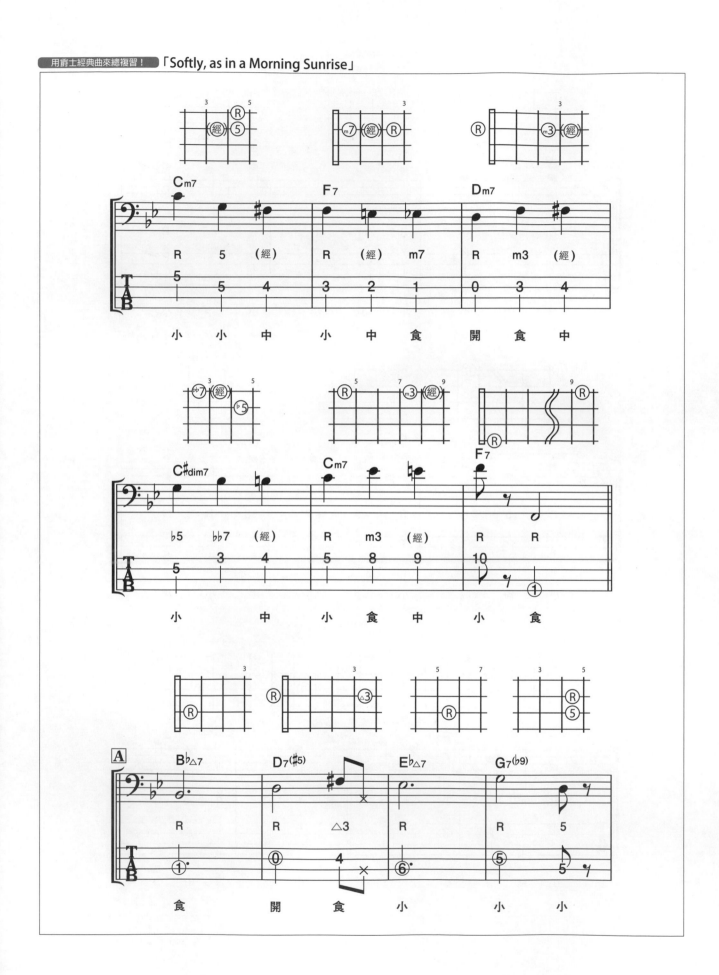

用2 Beat（2拍1音）來提升節奏持久力！

避免在Walking Bass跌倒的訣竅

或許有不少人認為，爵士就該彈 4 Beat（1 拍 1 音）的 Walking Bass 才對。但只要聽一些爵士的名盤，很快地就會發現，那終究只是一種演奏風格，並非爵士貝斯的全部。爵士也當隨著樂曲的起承轉合，改變演奏風格才對。有曲子從一開始就是 4 Beat 的 Walking Bass，但也有不少曲子是像這次收錄的經典曲目，是用 2 Beat 去演奏主題的。

由於在 4 Beat 的 Walking Bass 中，常常要先考量後面一個以上的和弦進行、配合樂曲的走向去編織 Bass Line，所以腦子偶會有轉不過來的時候。遇上這種情況時，建議讀者也能以 2 Beat 去彈奏。因為對爵士貝斯來說，最忌諱的就是跟不上拍子、不清楚和弦進行到哪（Lost）這兩件事。與其勉強自己去做 Bass Line 移動造成 Lost，不如只彈奏根音、用 2 Beat 拍法彈來得更為安全。

■ 不失敗的 Walking Bass 彈法

・4 Beat（1 拍 1 音）

・用四拍去抓取節奏
・簡單明瞭！

・2 Beat（2 拍 1 音）

・用二拍去抓取節奏
（當然也可用 2 個四分或附點音符／休止符等等）
・輕鬆愉快！

・好的視譜方式，不好的視譜方式

因為和弦是 Cm7……所以和弦第三度音是小三度（m3rd），位置在……？啊啊啊啊啊啊～

只注意、思考自己正在彈的小節
→沒辦法去思考樂句之後的發展，每次都手忙腳亂，容易找不到和弦進行到那了

原來如此！是二五和弦進行呀！那麼，就這樣那樣……

綜觀整個和弦譜，思考之後的和弦進行
→能夠考量樂曲之後的發展，選擇要彈的音，不容易迷失和弦進行

電貝斯的音色(Tone)重點

關鍵在於延音(sustain)與撥弦法

在非常正式的爵士演奏上出現的低音提琴，它的延音比電貝斯更短，音色特徵是那充滿木頭味的 Attack。既然，樂器根本上就不同，並沒有必要模仿的多相似，但還是希望讀者能夠花點心思，"調出"適合彈奏爵士、Walking Bass 的音色來。

比較快的方法就是，先去換能讓延音較短、音色較渾厚的 Flat Wound 弦。相反的，不能說因為想要爵士那種溫厚的音色，而只是專注在調整樂器本身的 Tone、調整音箱的高頻等功夫上。這樣聲音只會被整個樂團吃掉而已。當然，也沒有必要開破音，去做那種高頻刺耳、低頻轟雜，卻沒有中頻的乾扁聲音。在追求如何調配最佳音色的同時，能不求它法，自助人助地想出「調出恰當的 Tone」才是最棒的。

比起前述的這些，更重要的是"專注於撥弦(Picking)"。請讀者好好研究，能保留適度的 Attack 感、同時做出柔軟渾厚音色的撥弦位置以及撥弦方式。

▼建議讀者使用Flat Wound弦

■ 琴弦的差異

Round Wound 弦

聲音明亮
延音也較長

Flat Wound 弦

聲音溫暖
延音較短

●表面平滑的Flat Wound弦，延音較短，較容易做出低音提琴那種渾厚的音色。

▼利用泡棉來悶音

●只要在琴橋附近放入切成適當大小的泡棉，就能完成"製造簡短悶音"的環境。這同時，也能縮短延音長度。

▼在前拾音器附近作撥弦

●貝斯會因為撥弦位置不同而產生不同的音色變化。其中，在前拾音器附近撥弦會較容易發出柔軟、渾厚的音色。

▼用兩隻手指來撥弦

●觸弦的表面積越大越容易發出渾厚的音色。建議讀者也能多利用兩隻手指去撥弦。

再次確認異弦同音與八度音的相對位置

為了大範圍地活用指板

　　想要自由自在地作出 Walking Bass 的 Bass Line，就必須清楚指板上各個音的位置才行。但只是一股腦死背也難有成效，不妨多加利用本書所介紹的八度音與異弦同音的法則去幫助記憶。由於這不只限於在彈奏 Walking Bass 時才能用，而是彈奏貝斯的基礎知識，希望讀者能在此將異弦同音與八度音的相對位置再好好地複習一次。

■ 複習異弦同音與八度根音

· 首先是基本中的基本
　標準調音的開放音

· "5 的加法"
　下移一弦右移 5 格為相同的音！

· "2-2 法則"
　高兩弦右移 2 格之後就是八度音！

· "7 的加法"
　下移一弦右移 7 格之後也是八度音！

· 同弦上右移 12 格之後也是八度音！

· 應用各種法則
　5 的加法　　　5 的加法
　2-2 法則　　　7 的加法

用Do Re Mi ～ 來記住指板上的音

基本的Do Re Mi Fa Sol La Ti Do

複習完異弦同音與八度音之後，再來複習另一個基礎知識──Do Re Mi Fa Sol La Ti Do 的指型吧！

這裡介紹的是從第三弦第 3 格開始的 Do Re Mi Fa Sol La Ti Do 指型。雖然這真的只能用

「不管三七二十一，就是先記下形狀啦！」這樣的觀念去死背，但這同時也是記住指板上音名的捷徑。請讀者先確實記下指型，再套用異弦同音以及八度音等等的法則，推算出各音在各位置上的唱音吧！

■ 複習 Do Re Mi Fa Sol La Ti Do 的指型

· 首先從第三弦第 3 格開始

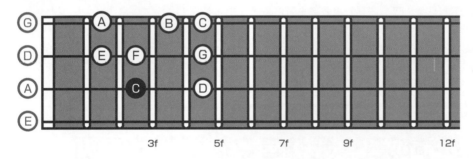

請讀者確實地用調音器去校好作為所有聲音基底的開放弦音吧！

· 應用 "5 的加法"

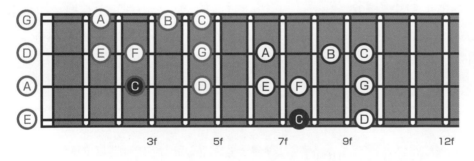

透過 "5 的加法"，找到第四弦開始的 Do Re Mi Fa Sol La Ti Do ！

· 再應用 "2-2 法則"

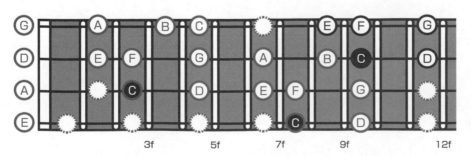

指板上大部分的音都出來了。只剩下虛線圓圈部分及有 # 或 b 記號的音而已，讀者自己應也能用各種法則推敲出來！

大調與小調

秘密就在於音程差！

在前一頁所介紹的 Do Re Mi Fa Sol La Ti Do 的指型，各音的音程差其實就長得跟下圖一樣。

順帶一提，如果旋律所使用的音為左下角的這個音程差時，曲子就是大調（Major Key）。如果是右下圖的 La Ti Do Re Mi Fa Sol La 的音程差的話，就是小調（Minor Key）。

▼大調與小調

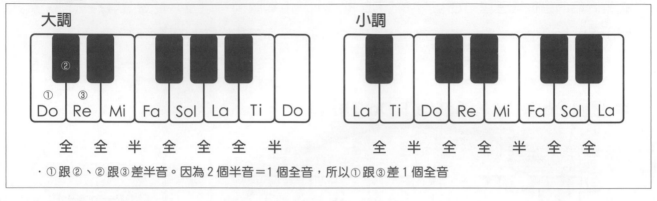

· ①跟②、②跟③差半音。因為 2 個半音＝1 個全音，所以①跟③差 1 個全音

one week lesson for walkin' bass

column
知道賺到專欄

在和弦構成音、延伸音之後要學的東西

接著是音階（Scale）！

本書是以「就算不懂樂理，只要看和弦進行，就能演奏 Walking Bass」為主題，從根音 (R)、和弦第 5 音（5th）開始，介紹到和弦第三音（3rd）、和弦第七音的和弦音（7th），最後再利用延伸音以及半音趨近手法，去帶領讀者編寫自己的 Bass Line。

在這之後，想要更自由地設計 Bass Line 的話，就有必要理解、學習各式各樣不同的音階（Scale）。想知道在各個和弦該彈哪個音階的話，就有必要知道樂曲的調性，同時清楚理解和弦的意義。而這些都是需要一定程度的樂理知識的。不過，其實也沒有想像中那麼難。和弦與音階，就像是雞與蛋的關係一樣。將音階的組成音一字排開，隔音跳選之後就成了和弦的構成音；而填補各和弦音空隙後的音組就是音階，就只是這樣而已。

有關音階，就讓我們下次有機會再討論吧！現階段的話，希望讀者自己用耳朵去判斷，使用哪個音比較好聽；同時也為自己已經能用超過音階半數以上的音，來製作 Bass Line 這件事感到自豪與自信吧！

▼早已學會音階組成音中半數以上的音了！

一般常見的音階組成音全部共 7 個。其中本書已利用和弦音，介紹了根音、第三音（3rd）、和弦第 5 音（5th）、和弦第七音（7th）這四個。意思就是，讀者現在已經能使用超過半數以上的音階組成音了！

謝謝各位讀者一直閱讀本書直到最後。覺得如何呢？有在七天內學會Walking Bass了嗎？……爵士樂是經由很長一段歷史，日積月累而成的樂風，想在七天內學完全部的Walking Bass技法，果然還是有點太強人所難了（笑）？不過，筆者相信各位都已經學會了彈奏Walking Bass的基本規則以及樂句的構思等等。希望今後也要一直持續精進自己的琴藝與知識，奏出屬於自己的Walking Bass。

話又說回來，本書一直極力避免講解高深的音樂理論，特別是 " 音階 " 這個概念。由於本書是以「只看譜上的和弦，就能學會彈奏Walking Bass」為主題，對已經有些許知識的人來說，解說的部分也許有些拐彎抹角了。說老實話，想要利用本書所沒有介紹的概念，來彈奏Walking Bass的話，就先得要有對樂曲的調性、和弦的功能與角色、和弦進行的規則等相關樂理的知識與理解，再延伸至知曉對應各個和弦時所該用的音階(mode)為何。有興趣的讀者，可以試著先搜尋這些關鍵字去做點功課。如果有機會的話，希望能再出一本類似此書續篇的內容，盡可能詳細、簡單明瞭地去解說這些樂理。

想要熟練Walking Bass的捷徑就是：觀賞聆聽大量的演出、演奏各式各樣的樂曲，以及實踐上述這些事情這三樣。最近智慧型手機上，也有只要輸入和弦進行，就能自動撥放所輸內容的App，建議讀者可以利用這些App在家練習，記住也熟練各式各樣曲目的和弦進行。最後，就是提起勇氣，試著參加爵士的Jam Session吧！在緊張感之中的演奏，可是比自己在家練習，還要再好上數倍的經驗呢！

那麼，第八天之後也Let's Swing ！！

後 記

文：河辺 真

用一週完全學會！
Walking Bass
超入門

用一週完全學會！
Walking Bass 超入門

2016年2月出版 第 1版1刷發行
定價（NTD：360元）

○ 作者
河辺 真

○ 譯者　　●校訂
柯冠廷　　簡彙杰

○ 發行
典絃音樂文化國際事業有限公司
電話：+886-2-2624-2316
傳真：+886-2-2809-1078
聯絡地址：新北市淡水區民族路10-3號6樓
登記地址：台北市金門街1-2號1樓
登記證：北市建商字第428927號

○ 發行人　　　簡彙杰
○ 總編輯　　　簡彙杰
○ 校訂　　　　簡彙杰
○ 美術編輯　　徐尉嘉
○ 行政　　　　溫雅筑　陳宣妤

《日本Rittor Music編輯團隊》

○ 發行人　　　　　　古森優
○ 編輯人　　　　　　松本大輔
○ 編輯長　　　　　　小早川実穂子
○ 編輯／DTP／圖版製作　山本彦太郎
○ 設計　　　　　　　柴　昌寛
○ 演奏　　　　　　　貝斯：河辺 真／薩克斯風：加度克紘／鼓：HAZE
○ 錄音協力　　　　　HAZE RECORDING STUDIO
○ 錄音協力／CD壓制　大迫 浩
○ 印刷／製書　　　　凸版印刷股份有限公司 （之後改）

筆者檔案

河辺 真
(kawabe. makoto)

以搖滾樂團smorgas的貝斯手出道
後，曾參與DAITA、相川七瀨等藝
人的演唱會或錄音等活動。
以雜誌『BASS MAGAZINE』中的文
章為內容，發行了多本貝斯教則本。
現任國立音樂院講師。

Twitter:@maco15twtr
Blog: http://white.ap.teacup.com/maco15/

◎本書中所有歌曲均已獲得合法之使用授權，
所有文字、影像、聲音、圖片及圖形、插畫等之著作權均屬於【典絃音樂文化國際事業有限公司】所有，
任何未經本公司同意之翻印、盜版及取材之行為必定依法追究。
※本書如有毀損、缺頁或裝訂錯誤請寄回退換！

1 Shukan De Kanzen Shutoku! Walking Bass Cho Nyumon
Copyright © 2015 Makoto Kawabe
Copyright © 2015 Rittor Music, Inc.
All rights reserved.
Original edition published in Japanese by Rittor Music, Inc.